U0059604

風浪板 Wind Surfing 寶典

駕馭的入門指南與技術提升

目　錄

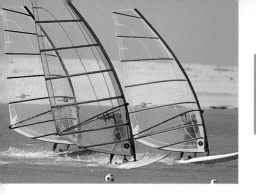

歡迎加入風浪板的世界

到底是什麼原因那麼迷人，讓上百萬的玩家在起風的時候紛紛出現在湖邊、港邊和海岸？對一些人來說，完全利用風的動力航行在水面上的感覺；高速航行在水面上的愉悅；靠自己的耐力和技術與大自然力量挑戰，都是很大的因素。對另一些人而言，只是單純喜歡這項運動，因為學習起來很容易。而也有更多人認為它較為經濟，可以自由地在水面上航行。所以趕快到國外的玩點或是你家裡附近的場地體驗看看吧！

由於日益改良的材質和最新的設計，讓船板更有了穩定性、帆更輕且更容易操控，所以現在的初學者可以很輕鬆、容易地學習風浪板。提醒你！不管是學到哪種程度，它都是一項刺激的運動！無論是溫和、休閒地玩，或者要求自己技藝高超，它都會使你體態更均勻，身體更強壯。而它也沒有年齡限制，不會和想像中不同，也無關力氣的大小，更不需要奧運的體格和技術性的專業知識。

風浪板的起源

風浪板是在1969年由美國的吉姆德瑞克（Jim Drake）和赫勒史威哲（Hoyle Schweitzer）所發明。最初的動機就是為了將衝浪板玩浪的概念，結合風加注在帆上的動力而來，並使用一個特殊的萬向接頭將帆與板子結合在一起以達成這個目標。這樣的好處是，即使這個概念需要增加一些配件和技術性的設計，但是它仍可以提供有效的能量來達到對速度和移動性能的要求。1970年，史威哲買下了德瑞克的股權，這使德瑞克深感後悔，因為今天風浪板已經發展成為世界上最受歡迎的冒險運動。

新型態的風浪板玩法和一般的航行有點相似，但組裝的時間減少了，相對地變得比較簡單，而且板子也容易搬運。簡單且獨特的操控桿設計在1970年於美國發明，並在接下來的10年裡廣泛的在世界各地使用。

世界上第一塊量產的風浪板是「Windsurfer Regatta」。它是採模具生產，外表採用塑膠原料，內層灌注發泡。帆是採用色彩豐富的Dacron 材料搭配玻璃纖維的桅桿。木製品則是用來使用在一些配件上，諸如操控桿和中央板。和現在的板子相較起來，早期的板子重量相當重，而且帆組也很笨重，但是，這並沒有降低大家對這項運動的熱愛。

漸漸地，早期的玩家開始發現原來的設計並無法完整、穩固地支撐帆組於船板上，於是更新的設計漸漸產生。船板開始變小、變輕，而且選擇種類更多樣，可運用的範圍也更廣泛。因為他們需要的是在微弱的風況下就可以發揮速度，並且可以讓初學者更快體驗到風浪板樂趣的東西！

現在的板子已經都能發揮出超過64kph（40mph）的速度，讓你駕馭和平房一樣高的大浪，跳躍在10公尺的空中。這項運動已經在奧運項目中和職業風浪板協會（PWA）的世界巡迴賽占有一席之地，並且分別有男子組和女子組的比賽。

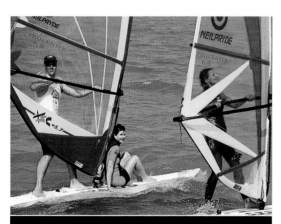

大部份熱衷於風浪板的玩家都是以休閒為主，只有少部份會對競賽型態的玩法有興趣。

右圖 帆組的創新設計與概念，讓現今的風浪板學習變得更簡單！

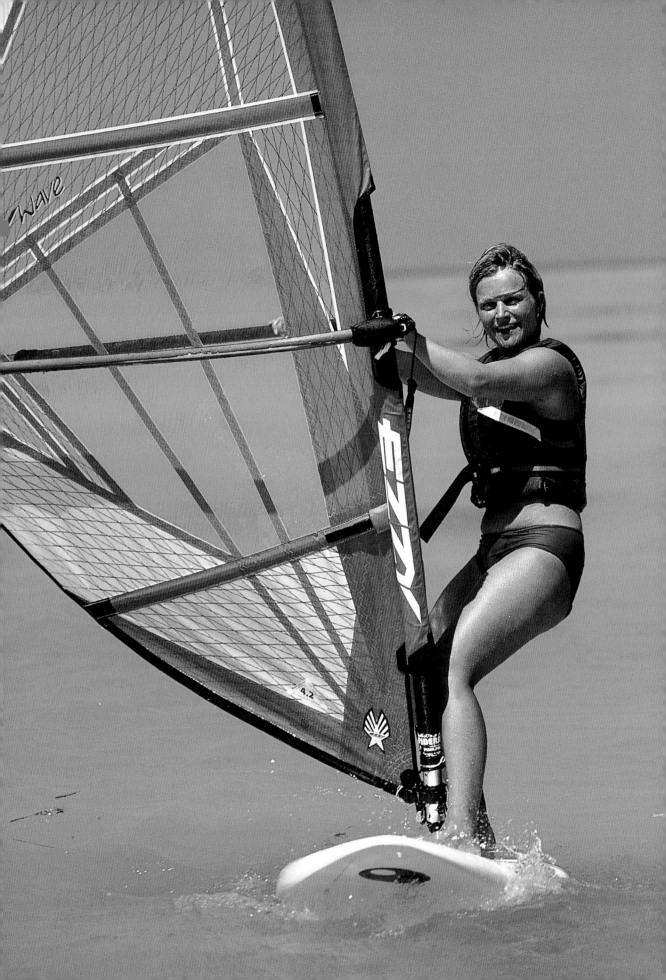

備 齊裝備

從配件的角度來看，風浪板其實是一項很簡單的運動。主要的部份只分為板子和帆組（包括帆、桅桿、操控桿、延長管和連接到板子上的萬向接頭）。從眾多的品牌規格當中挑選適合自己的裝備，對初學者來說似乎會是很難的一課。在這一章裡，我們會教你如何正確挑選裝備，並告訴你該注意的要點，讓你第一次選購裝備時就能抓到訣竅。

基本裝備

你必須選擇適合自己程度和能力的裝備，同時懂得正確的組裝方式，否則你會不斷地需要去挑戰艱難的海況和風況，而且享受不到原本可以得到的樂趣。建議在剛開始的前幾個小時，甚至前幾天，先到有獲得許可的出租中心租用裝備練習，而當你想購買裝備的時候，必需詢問銷售店家該如何正確組裝。如果可以，多和有經驗並懂得器材專業知識的老手一起練習，這樣會替你節省相當多的時間和精神。

上圖　風浪板裝備─適合所有程度、年齡的玩家。現今的裝備和以前比較起來，重量更輕，而且更容易操作。

右圖　短寬型的小板非常容易操作並且提供了絕佳的穩定性，你幾乎可以在板子上做出任何想要的動作。

長板與小板

風浪板基本上有兩種主要區別法，即長板和小板。原則上，長板較適合初學者在微風以及平靜的水面上活動。不過，當風力達到3至4級風時，風浪板就轉變成一種可以在水面上馳騁的運動，這讓你可以靠風力高速滑翔在水面上。這點對於操作者的技巧和器材的改變上都會成為一個新的挑戰。

當風力開使增強，而還可以使用長板操控的狀況下，大部份的休閒玩家會發現，其實使用一塊小一點的板子可以讓自己玩得容易而且來得有趣。當船板在高速行駛當中，對於需要用來支撐玩家體重的浮力需求就會相對的減少。此時，一塊浮力大，面積大的長板，反而成為不利的選擇，因為它在有波浪或者是因強風吹起所造成的不平整水域上，會顯得很難操控，尤其是在無遮蔽物的開放海域。

在早期，長板和小板之間曾有一段很大的差距，但現在有許多新型的板型，適合使用在相當大範圍的風況和海況條件，幫助你一步步、漸漸地進步到小板的領域。所以時機到了，你自然會勇敢的去嘗試小一點的板子。不過，在那之前，最好還是使用專門為初學者設計的裝備。

板子

選擇板子最重要的因素是浮力和寬度。在最初期的階段，你需要最大的穩定性和舒適性，所以要找一塊寬一點，浮力大一些的板（提供穩定性）。例如長板，它提供了一個穩固的平台讓你容易練習。也許你會很感興趣地想使用小一點的板子來練習，不過當你站上去的時候，它會載浮載沉，而且很難平衡，讓學習的過程變得困難，所以使用長板來學習會有很大的樂趣，而且在風速不強的狀況下，它可以幫助你讓技術練習得更完美。

部份初學者使用的板子浮力規格在160至240L之間，寬度60至70公分在之間。體重較重的人應該選擇最大的板子，而女孩子和小朋友相對的就可以使用小一點的板子。

板子的內層是發泡的材質，外表再包覆著一層聚乙烯的材質或者其他複合材料。

■模具製成型的板子非常的堅固，不過比較重。

■複合材料製成的板子使用了好幾層不同的材質，例如用玻璃纖維、碳纖維和克維拉纖維材料製成，外表再使用環氧材料塗裝。

■大部份較昂貴的板子有使用蜂巢狀夾層（Honeycomb Sandwich）的結構，夾在最內層的主結構和外表塗裝之間。

購買第一塊板子

基礎的第一步是租一塊專為初學者設計的板子。當你開始可以在上面保持平衡，把帆拉離水面，直線航行並順利的回來轉向，這個時候就可以準備購買屬於自己的第一塊板子了。你的第一塊板子應該要具穩定性，並且能使用於多種海況，讓你可以輕易的練習所有初學者應該學習的技巧。即使你最終的目標是希望能駕馭小板，但是長板一樣能在微風的時候拿來使用。

■最佳的選擇是一塊全方位設計（all-round design）的板子。它在設計上和初學者用的板子比較起來浮

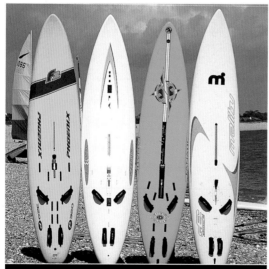

全方位功能的板子提供給初學者穩定性和較大的浮力。它們也有設計腳套來增加強風下船板的功能性，也讓較有經驗的玩家有更大的發揮空間。

力和寬度都稍小，但是提供了更好的功能性。它有附一塊中央板、桅桿座和腳套（先將腳套拆掉，直到你進階到需要使用的時候再裝上去）。

■針對初學者用的寬板，通常沒有中央板而且長度也較短，一般短於3公尺。它將長度縮短，但是寬度和浮力增加，所以板型看起來比較短胖。它適用於稍強的風，幫助初學者利用又寬又穩的板面來達到平穩的狀態。基本動作和長板都是一樣的。一般來說，教練會建議你依照不同的場地和技術等級來選擇適合你的板子。

熟悉你的板子

仔細了解你的板子，同時知道你可以用這塊板子練習什麼樣的技巧，這會幫助你在水面上時建立信心！

■板頭（Nose）板頭較小的板子比較不容易上手，而且也比較容易插入水中，所以試著使用板頭較寬的板子學習。

■板尾（Tail）板尾較窄的設計，迴轉性較佳，也比較適合於強風狀況下使用，因為強風的速度會提供給板子穩定性。

■防滑面（Non-Slip Coating）所有的板子都有防滑板面設計，防止使用者在板子上因腳滑而站不穩。

■中央板（Dagger Board）中央板可以幫助初學者保持在上風處的位置，減低被風吹到下風處的機會，而它也較容易讓你遠離起點處。

■尾舵（Fin）尾舵提供了側向和直線行進時的穩定性，對於初學者或者是使用休閒型船板的玩家來說，30至40公分的尾舵可以在多數的狀況下使用。

■桅桿基座（Mast Track）桅桿基座是將帆組連接到船板上的地方，帆組在桅桿基座上的位置會因不同的狀況或帆組而有所改變，初學者應該將帆固定在桅桿基座中央部位就好。

帆組

一旦開始練習，裝好一組帆只需要5分鐘的時間。組裝完成，在萬向接頭附近的位置，你就會有屬於自己的動作來源。也就是說，整個帆組架到船板上的時候，它可以有360度的迴轉空間，這個功能可以讓你任意調整板子的角度和方向，讓板子調整出適合風向的位置。

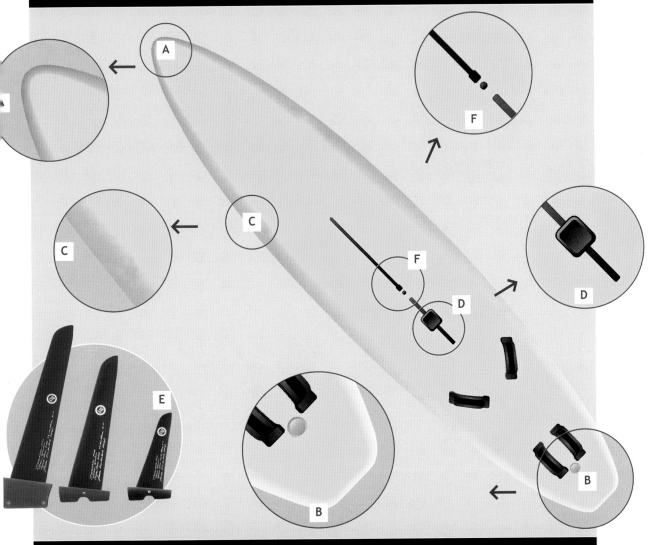

A. 板頭：板頭在航行時必需留意它是否能浮出水面，使板子可以順利越過水面的波浪並且持續加速，而不致於讓板頭插入水裡。

B. 板尾：板尾在航行當中一直會貼在水面上，而且和板子的其他部位比較起來，它比較銳利的邊緣，使板尾容易切過水面來提升迴轉性能。寬一點的板尾會提供較佳的穩定性，同時幫助你在往板子後半端移動的時候不致於沉下去。

C. 防滑面：所有的板子在板面上都包覆著一層防滑塗料，踩在上面像是踩在砂紙上，它提供了有效的摩擦力。

D. 中央版：中央板是長板的特徵，它可以往下放或是收回中央板的盒子裡。當中央板放下的時候，它的作用就像是船的龍骨，提供了額外的穩定性並且使得船板更容易轉向。

E. 尾舵：沒有尾舵的話，版子只會單純的在原地打轉。尾舵大多是使用玻璃纖維的模具鑄型而成（G10製程的尾舵是最堅固的），固定在板子底部靠近板尾的尾舵槽。尾舵只使用一個尾舵螺絲，從板子的表面穿過板子，將它固定在正確的位置上。

F. 桅桿基座：桅桿基座的裝置可以分為兩種。固定式和可調式，固定式是目前最廣泛使用的。將一個有溝槽的軌道壓縮在板面中央，帆組再透過一個萬向接頭的零件鎖在上面。帆組的位置可以利用萬向接頭上的螺絲和螺帽將其移動到桅桿基座上的任何一個位置，當固定好了之後，讓它維持在同一個位置。

帆

　　風浪板的帆是一片一片地貼合、縫製所構成。它使用一種透明的PVC薄片（Monofile）和彩色的編織聚酯布（Dacron）結合而成。

　　帆面經由棒型的玻璃纖維帆骨支撐住，並將帆骨穿在帆面上固定位置的帆骨袋之間。帆骨提供給整件帆，由帆首到帆尾的堅硬性。當板子轉變航行方向的時候，帆骨會順著桅桿轉向，以確保它永遠處在桅桿的下風處，這也才能將帆呈現出最符合空氣力學的形狀。一件有4到5枝帆骨的帆對於入門者來說是最理想的選擇。

帆的大小

　　帆的大小取決於使用者的體重、技能和航行的狀況。體重越重，就需要越大面積的帆來抓住足夠的風力。相對的，當風力越強，所需使用的帆也越小。這是因為當風力增強的時候，作用在帆面上的力量也相對增加，這會需要更多的力氣和更好的技巧來操控它。當帆的面積大到超過航行時的風力時，操控它是一件既累、困難且危險的事。這個時候，應該要使用稍微小一點的帆。相反的，當風忽然減弱，作用在帆面上的風力會變得太小以致於不容易平衡，這個時候就該換上一件面積大一點的帆。

　　對於剛起步的初學者而言，通常會使用3至5公尺高的帆來學習，它比較容易操作。當基礎技巧抓住了之後，對於長板來說比較全面性的規格大概在5.5到6.5公尺高之間，它可以使用的風力條件大約在4級風之內。

帆的種類

■競速型：競速帆的性能是針對直線高速航行所設計。一般來說設計的面積會比較大，因為它得用來抓住最極限的風力。競速帆可以經由較大的帆首袋、較長的操控桿、較低的帆底設計和較多的帆骨來辨識（通常在操控桿下方有兩根帆骨）。

■休閒型：通常大量使用在休閒型態的航行，它的設計通常安排在速度和靈活性之間。一般的特徵是有5到6枝帆骨，而帆型的設計大概介於競速帆和浪區帆之間。

■浪區型：浪區型的帆在惡劣的狀況下較容易操控，它採用較短的操控桿、較少的帆骨和較高的帆底設計。

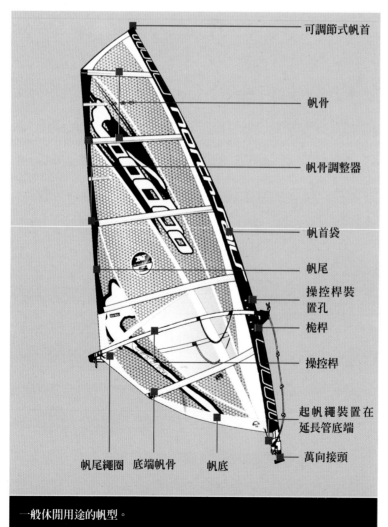

可調節式帆首
帆骨
帆骨調整器
帆首袋
帆尾
操控桿裝置孔
桅桿
操控桿
起帆繩裝置在延長管底端
萬向接頭
帆尾繩圈　底端帆骨　帆底

一般休閒用途的帆型。

競速帆	休閒帆	浪區帆：
■較大的帆首袋 ■4到5個帆骨轉向 　接頭 ■6到8枝帆骨 ■低帆底設計	■一般的帆首袋 ■沒有帆骨轉向接頭 ■5到7枝帆骨 ■一般偏低的帆底設計	■較窄的帆首袋 ■沒有帆骨轉向接頭 ■4到6枝帆骨 ■較高的帆底設計，使用較短的 　操控桿

桅桿

　　大部份較新型的桅桿採用兩件式的設計，較方便收納。材質上通常使用玻璃纖維混合不同比例的碳纖維。碳纖維含量越高，桅桿的重量也就越輕。對於一般休閒型態的玩法來說，一枝混合30到50%碳纖維的桅桿就能完美地滿足你的需求，任何高於這個比例的桅桿都可以說是比較奢侈的裝備。不過如果你有足夠的預算，可以選擇一枝75到100%的碳纖桅桿，它的重量只有2公斤，或者更輕。風浪板的桅桿有不同的長度，一個熱衷的玩家可能會準備好幾枝不同規格的桅桿來配合使用在不同的帆上。但是對於初學者而言，一枝桅桿大概可以用來使用於3件不同規格的帆。每家帆廠都會把適合的桅桿規格印在帆底部附近的位置，所以在綁帆之前，先確定你使用了正確的桅桿，否則要組裝好一件帆幾乎是不可能的事。

延長管

　　延長管可以用來幫助你調整桅桿的長度，使桅桿和帆得以正確組裝起來，而且可以藉由細微的調整就能輕鬆換上一件較大面積的帆。

操控桿

　　操控桿通常是由鋁合金管所製成，它的強韌度要足以支撐將體重負荷在上面的使用者。為了舒適性，所有的操控桿表面都包覆著一層特殊材料的軟質護墊。操控桿透過一個簡易的塑膠強化材質製造的套件，裝置在桅桿上。尾部則使用一條繩子，穿過帆尾的孔，再繞回操控桿尾端並固定住。為了適用不同規格的帆，操控桿有一個可伸縮的裝置，讓使用者可以透過調整來組裝他們的帆。帆面上也有標示建議的操控桿長度，讓使用者可以調整到正確的位置。

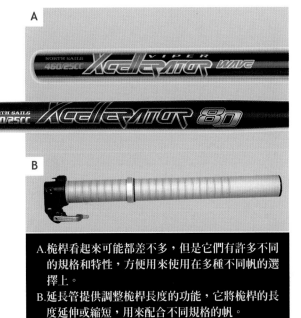

A.桅桿看起來可能都差不多，但是它們有許多不同的規格和特性，方便用來使用在多種不同帆的選擇上。
B.延長管提供調整桅桿長度的功能，它將桅桿的長度延伸或縮短，用來配合不同規格的帆。

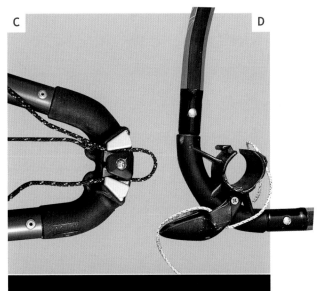

C.操控桿的後端（C）和前端（D），提供了一個堅固的裝置用來固定在桅桿和帆尾上。

配件

防寒衣

穿著一件能防止紫外線和抗寒的衣物是絕對必要的，它能在你落水時給身體多些緩衝的效果。防寒衣有許多不同的款式、厚度，並提供不同程度的保護。當氣溫和水溫越低，防寒衣的厚度和包覆面積需求則越大。

■ 在北歐，經常有冷風和冰冷的海水，所以一件5公釐厚的全身半乾式防寒衣在秋天至春天的日子裡是很受歡迎的款式。當夏季來臨，氣溫和水溫開始上升，熱衷的玩家會穿著3公釐厚的短袖半乾式防寒衣。

■在南歐的夏季，或者南半球和熱帶氣候的國家，長袖的防寒衣就不是必要的。但即使天氣很熱，經常有日曬的天氣裡，仍舊需要小心。因為航行在海上，反覆的落水和常受到海風的吹襲，你仍舊可以感到一定程度的風寒。在這樣的氣候下，還是常會看到玩家穿著2到3公釐厚的短袖短褲防寒衣。

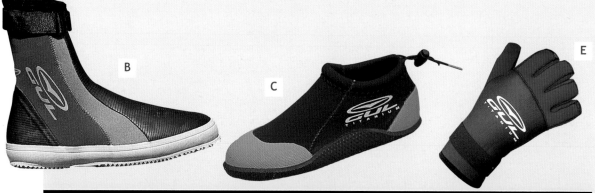

膠鞋

玩風浪板對於腳部可能造成負擔，所以穿膠鞋可以提供足夠的保護。無論是設計給在溫帶水溫衝浪者使用的膠鞋，或是寒冷水溫使用的防寒長桶靴，它都能提供保護的效果。因為良好的抓力和彈性，能讓腳掌免於被船板上的物體所劃傷，例如中央板或是萬向接頭，或者遇上大自然的潛在危險，例如搬運裝備出入水裡時有可能碰撞到石頭或礁岩。

助浮工具

儘管防寒衣可以提供浮力，初學者仍應該要再穿著救生衣。救生衣在初學階段時可提供保護，尤其是經常容易落水的時期。要確定你的救生衣是否合身，而且沒有破損。

手套

拉起帆繩和握住操控桿對於手掌來說可能是件苦差事。手套可保護手掌的皮膚，但是也會使得前手臂很快就會痠痛沒力氣。也許你應該學著不要帶手套，但在剛開始時可能會覺得難過，因為你的手掌會變得粗操。如果要帶手套，要確定它是風浪板專用的。因為一旦潮濕時，手套會有延展性，所以儘量選擇最輕、最薄並且最服貼的款式。

A.防寒衣有適合各種體型和氣候的款式。
B.雖然很多玩家選擇不穿膠鞋，但在寒冷的水溫裡，它的確提供了保暖的作用。
C.衝浪用的膠鞋提供了抓地力並且保護腳掌不被礁岩和石頭所劃傷。
D.初學者應該隨時穿著救生衣。
E.手套可以保護手掌免於受傷。

掛鉤衣

掛鉤衣在剛開始學習風浪板的時候並不會用到，但是它最終會成為你風浪板生涯中的必備工具。它能分攤你手部所承受的力量，幫助你在強風下操控帆，同時增加速度。掛鉤繩分為固定長度和可調整長度兩種規格，它固定在操控桿的兩邊，位置大概在你雙手握住操控桿後的中間部位，這是用來讓使用者將掛鉤掛在上面的。僅管你可以隨時解開掛鉤繩，但重要的是你仍然需要懂得一些基本的操做訣竅，否則你只能短暫地利用到它的功能，或者會隨著帆的施力方向被拖著跑。

種類

■座式掛鉤衣貼合著臀部的位置，它有兩條綁帶由胯下繞回前端固定。這是早期最多人使用的款式，休閒型的玩家會拿來使用在追求速度和操控性上，或者

初學掛鉤的練習上。

■腰式掛鉤衣有稍微高的掛鉤位置，高度大約在肚臍附近，包覆著腰部和背部下方。它提供給背部足夠的支撐力，讓玩家可以挺直的姿勢航行。它非常適合用於較零活的動作上，例如浪區的玩法。對各種程度的小板玩家來說，這款掛鉤衣在今日已被廣泛使用，因為操作上比較靈活的關係。

■胸式掛鉤衣曾經是標準的配備，現在只有少部份有經驗的玩家會拿來用。因為它容易掛住和鬆脫，一旦動作失誤時候，它可提供背部更多的保護。

購買掛鉤衣

一件新的掛鉤衣必需要合身，而且方便束緊或調整。它也

有專門為女性或兒童所設計的款式。好的商家可以幫助你找到適合你身材和使用需求的款式。

車頂架和綁帶

你可能需要一部交通工具來載運器材到海邊去。如果需要的話，要確定你有一組堅固的車頂架，讓你可以牢固地將器材綁在上面。千萬別用一般的繩子（它會傷害到你的裝備）或者是有彈性的編織繩（它的安全性不夠而且有可能造成危險）。專用的車頂架綁帶堅固又安全，方便調整的扣環可以將板子和帆組輕鬆地固定在車頂架上。

F.這款座式的掛鉤衣提供了臀部和下背部足夠的支撐。

G.標準的座式掛鉤衣包覆著臀部，但是對腰部支撐性來說提供有限。

H.腰式的掛鉤衣可提供足夠的支撐性，讓玩家可以挺直的姿勢航行，它在使用時會感覺比較輕鬆，所以較受到歡迎。

I.車頂架搭配堅固耐用的綁帶，可方便器材運送。

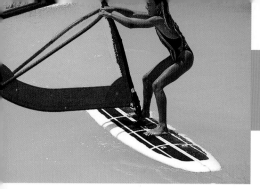

正式開始

開始下水之前，你需要找一個安全的水域，而一組初學者適用的裝備，以及對於風浪板初級技巧的概念要有相當的了解。最容易而且最安全的入門方式是先找一個封閉式的水域和專業的教練。全世界，包含台灣，有上千個組織和訓練學校可提供這樣的服務和訓練課程，幫助對風浪板有興趣的人容易進入這個領域。在你還沒開始嘗試風浪板之前，不建議你先購買裝備。如果你決定要參家訓練課程，可以先選用合適的出租器材做練習。當你逐漸進步時，就可以開始選擇適合你程度所需要的器材。

訓練課程可幫助你學習風浪板，但是大部份的

風浪板技巧需要時間和不斷的練習去體會。你會發現，成功挑戰風浪板往往是伴隨著對操作技巧的理解、選用正確的裝備和天候及海況，還有花費了許多時間在水裡練習而換來的。

準備就緒

基本裝備和安全性的確認必需是你下水前第一項優先考慮的任務。市面上有一大堆為了初學者所設計的裝備，但是如何準備好裝備仍是最重要的。良好的組裝方式和綁帆技巧會讓你贏在起跑點。

唯有當你對基本裝備和航行原理有了概念之後，才有可能順利地開始下水學習實際的操作、行進、轉向，或者對風吹過來的作用力做出適當的反應。一定要讓自己跟著專業教練學習，同時花時間學會操作基礎技巧。這會讓你避免在無形中養成會阻礙你未來學習進度的壞習慣。

綁帆和組裝

無論是任何程度的玩家，都希望他的帆具備了良好的操控性、穩定性、輕量化的手感和廣泛的風力使用範圍。而最佳的回應來自於組裝得當的帆，以及固定在船板上的正確位置，否則你的器材會不聽使喚而且難以操作，例如說對風力的反應不佳，或者是在航行當中器材分離和損壞。

準備好船板和帆組

你所擁有的每塊板子，或者帆，在下水前都需要有基本的準備工作。你可以試著練習自己組裝，但是當你開始要下水練習操作時，最好請一位有經驗的玩家幫你檢查一下或試一下裝備。

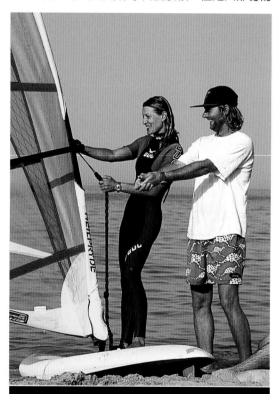

要記得在經過許可的風浪板中心參加訓練課程。跟著經驗豐富的教練學習，你會很快的有所進步。

右圖　下水練習時是否能順利不只和技巧有關，對於基本航行理論的了解也是相當重要的。

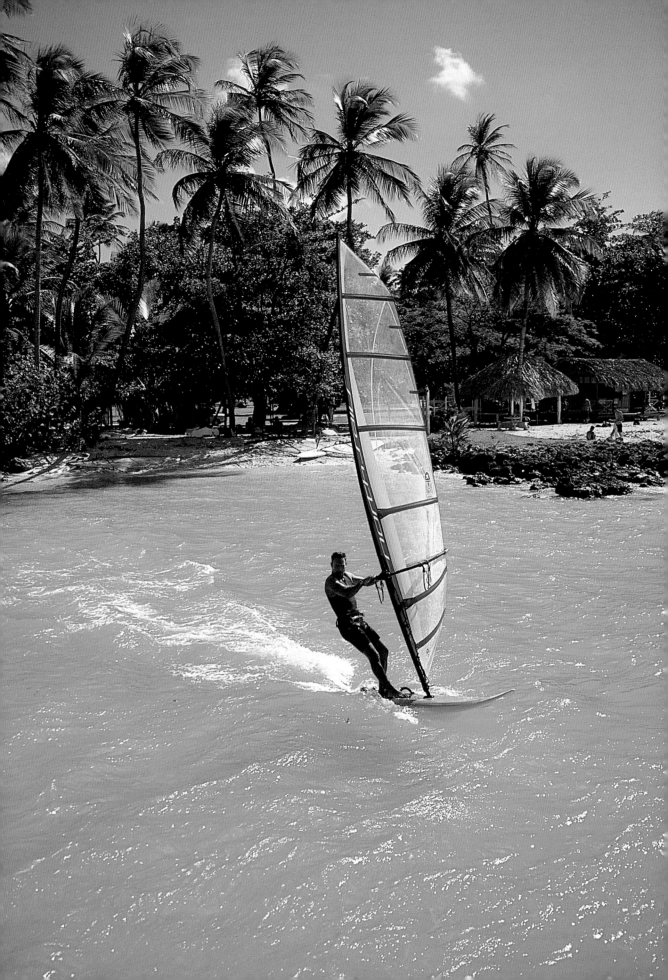

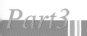

正確尺寸的帆

　　當你在水上航行的經驗越來越多之後,會發現自己可以使用並操控較大面積的帆。在練習幾天之後,初學者有可能可以在微風至中級風的風況條件下(低於12節風或22kph、14mph),開始使用4.5到5.5公尺的帆。在初學的階段,儘量選擇最小、最容易操作的帆。一件4到4.5公尺的帆就可適用於大部份的狀況。

風力強弱

　　風的強弱對於決定該使用多大尺寸的帆是一個很重要的因素。風力越強,需要用的帆越小。所以,學會判斷風的強弱是一件很重要的事情!市面上有販賣掌上型的測速計,可以精確地告訴你風的強弱,但學會自己判斷風況更是一件相當重要的事。

■觀看水面的水紋。過去你可能從未注意到這樣的事,觀察水面上風吹過來的方向,你會看到水面因為風吹而產生波紋。隨著風力增強,水面上波

帆有各種不同的尺寸來搭配風的強弱和使用者的體重及技術。一般來說,最常用的帆大約在4公尺到8公尺之間。

紋的強度和密度也會變得更明顯。當風力真正增強時,水面上會產生白浪花。這是一個好現象,當白浪花產生時,表示這樣的風況對於一個初學者來說已經太強了。理想的狀況來說,你會希望有比較平靜的水面而且風力大概在3到10節之間。

■另外也有一些利用觀察地面上的物體來判斷風力強弱的好方法。當煙囪的煙緩緩上升,表示水面應該相當平靜,是適合練習的一天。相反的,當樹枝搖擺不停,樹葉沙沙作響,你可以很明確的經由這樣的跡象知道水面上的狀況可能已經超乎初學者所能控制的範圍。

■和其他有經驗的玩家請教。他們可以幫忙選擇適用於當天風況的帆。「他們用多大的帆?」這句話在全世界風浪板玩家的耳邊經常會聽到!即使是職業選手也不例外,所以不要覺得尷尬或不好意思問。

體重和能力

　　除了風力強弱之外,個人的體重和能力也是選擇帆的一個決定性因素。體重越重或者是越有經驗的玩家所需要使用的帆面積也就越大。所以,如果你體重較輕或是個初學者,那麼在相同的風況下,就必需選擇比其他玩家還小一點的帆。從其他玩家所用的帆面積和你自己目前的經驗來作判斷,不用多久你就能學會如何選擇適合自己的帆。

基本組裝

　　無論是任何品牌的帆或板子,基本的組裝方法和配件都是一樣的。找個有遮蔽物的地方組裝裝備。千萬不可以在還沒組裝完成時離開你的裝備,因為即使是微弱的一陣風都有可能把你的帆給吹走。千萬記得你的帆要固定在板子上或用其他堅固的物體固定住才可以離開。

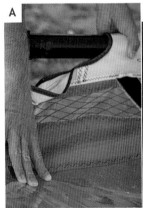

A.將桅桿插入桅桿套。
B.使用延長管上的滑輪組可以幫你將帆拉緊到正確的測定位置。

C.先將操控桿套在桅桿上,位於桅桿套中空部份的中間位置。稍後再調整到正確的位置。
D. 帆尾固定在操控桿尾端的卡榫上。

組裝帆組

在開始組裝帆之前,你自己要先熟悉帆各部份零件的名稱和它們的功能。

步驟1:首先,將桅桿插入桅桿套,直到帆頂住為止。當桅桿插入到帆的頂端之後,將延長管套入桅桿的底部,利用延長管上附的繩子及底部的滑輪組將帆尾端的金屬圈拉近延長管底部並固定。參考帆上面所標示的規格,確保你所使用的桅桿及延長管長度是參照這件帆所需要的帆首長度來組裝。

步驟2:藉由拉緊帆底部的金屬圈,可以使帆展現出它應有的最佳帆型。拉帆的動作需要肢體的配合,首先將已經繞過帆底的繩子固定在拉帆器或可用來當握把的工具上,用腳掌頂住延長管底部,用力拉繩子直到帆的底部幾乎要碰到延長管底部為止。如果你有詳讀廠商的組裝說明,這個地方應該留有2.5至5公分的空間來作微調時用。

步驟3:將操控桿套在桅桿上,位於桅桿套中空部份的中間位置。安裝牢固相當重要,所以確定操控桿是緊密且穩固地裝置在桅桿上適合的位置。

步驟4:將操控桿尾端的繩子穿過帆尾的帆索圈。參照帆上面的標示,其中有廠商所建議的操控桿長度值。和帆底部的調整一樣,你也需要預留一點點的空間來當作微調時使用。大部份新型的帆都需要一些拉力來幫助支撐出它的帆型和穩定性。如果帆組裝得正確,帆尾碰到操控桿的長度大約會是和標示上所建議的長度差不多。

步驟5:帆骨是原來就已經裝在帆上的,要注意在帆骨附近是否有過度皺褶的現象。如果有皺褶產生,使用帆上所附的工具將帆骨鎖緊並除去皺褶的現象。

步驟6:將中央板插入到它專用的凹槽。很多廠牌使用固定式的裝置,所以你有可能會發現它們已經在船板上。檢查中央板是否能順利地收合並將其收起,下水之前不要將中央板拉出來。

步驟7:將萬向接頭裝到船板上,這可幫助船板得以容易搬運。萬向接頭的位置有很多不同的搭配,不過對於初學者而言,固定於桅桿基座軌道的中央是一個比較適合的選擇。從板子的尾端往板頭的方向測量約145到165公分的位置。要確定它牢固地裝置在船板上。

步驟8:確認尾舵有用螺絲固定在尾舵座上,並檢查確定所有的器材都是牢固的。

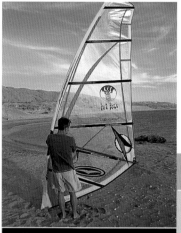

調整好的帆會呈現出剖面形的機翼狀，而且帆首的桅桿套會緊密貼合在操控桿上。操控桿上方的帆骨應該要處於桅桿的一側而且不碰觸到桅桿，如此當風從另一個方向吹過來的時候，帆可以容易地轉向。而帆尾則牢固地固定在操控桿的尾端。

調整沒有綁好的帆

綁帆的時候有一些很容易犯的小錯誤，但如果你清楚知道正確的程序，就可以避免在下水操作時發生不必要的問題。每家帆廠都會提供他們所設計的特殊帆型所需要的使用及調整手冊。然而，就算是每家帆廠所製造的產品都不一樣，但所有的帆還是會對該有的基本調整作出反應。最基本的概念就是調整出一件帆面無皺褶，呈現出穩定機翼形狀的帆。以下有幾個在調整帆時較容易遇到的通病。

一件組裝不良的帆

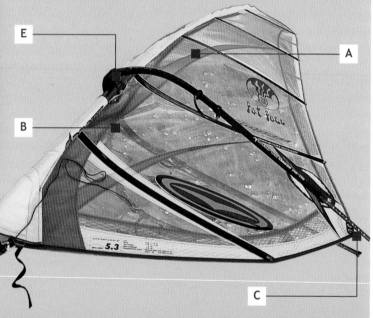

A. 帆呈現鬆垮的袋狀而且帆面有不規則的皺褶。要解決這個問題的話，你可以多拉一些延長管底部連接帆底索圈的繩子。如果沒有空間調整，你可以增加延長管的長度再拉帆，一直拉到皺褶現象消除為止。如果在調整Down Haul的時候很難施力，或者帆面已經完全變得平整、操控桿上方的帆骨開始從桅桿旁往外呈弧狀突出，那你的帆有可能是底部拉得太緊，試著將它放鬆一些。

B. 靠近帆首附近的鬆弛現象也表示是帆底的拉力不足所造成，

這會使帆在航行當中穩定性不佳並且對風力的敏感度變低。如果你可以用手輕鬆地推動帆首的部位，那表示帆綁得太鬆了，正確的綁法會讓帆首部位感覺很緊繃並且不容易推得動。

C. 帆尾應該要固定在操控桿尾端上，這樣帆才不會碰觸到操控桿的兩邊。操控桿要視需要調整長度，使得帆尾端可以剛好碰觸到操控桿的尾部並固定。有間距的話會使得帆和操控桿在航行當中產生不穩定的現象。（帆尾拉力太大會由帆尾

的索圈往操控桿尾端的方向產生出扇狀的皺褶。）

D. 盡量將帆的底部拉到最靠近延長管底部的位置。調整延長管的長度來支撐所需要的拉帆空間，並避免固定之後有過大的空隙。

E. 操控桿接合桅桿的部位如果會移動的話，表示在航行當中它可能會滑下來或者鬆脫。一支組裝牢固的操控桿除了提供較佳的安全性之外，還會給使用者對於裝備和風力的作用有比較好的反應。

帆的調整

帆的面積越大,它所帶來的動力也越大,但是帆的動力也會受到帆面股起的弧度所影響。在微風下使用的帆,帆面應該要有比較明顯的弧度(這是為了讓帆吃風吃飽一點)。當風力增強時,帆面應該要調整得比較平一些,操控起來會比較輕鬆。要調整帆面的弧度,你需要使用帆底和帆尾兩端的繩子來做調節。調節得越多,帆面的弧度會越小,帆也就會越平。每家帆廠都會把正確的調整數值印在帆上給使用者參考,但是不論如何,要隨時注意到,帆尾固定在操控桿上的繩子距離帆尾和操控桿間永遠在3到5公分之間。若風力增強時,要先調整帆底的繩子來使帆面變平,之後再調整帆尾將帆固定好。

調整工具

要調整帆底部的拉力,不使用滑輪系統或者借助其他工具,光靠手是不可能拉得動的。在延長管上,至少需要有4:1的滑輪系統,6:1是一般標準的搭配,也有比較豪華的設計做到了8:1,這就更省力了。拉帆的繩子一定要確實地穿過每一個滑輪才會省力和安全。另一個很重要的工具是拉帆器。如果沒有的話,掛鉤衣上的掛鉤、螺絲起子、一根實心的木棒等等,都可以讓你更輕鬆的拉帆並保護你的背部,讓你綁帆的時候好施力也比較不會受傷。

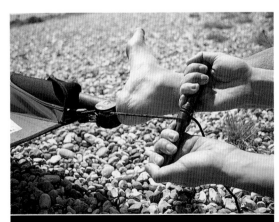

使用可以握的工具來拉帆可以讓你增加拉帆的力道,並且免於手掌在拉帆時被繩子所刮傷。

調整操控桿的高度

將操控桿調節到適合你身高的高度是一件相當重要的事。當帆組裝好了之後,將萬向接頭套入延長管,並把帆在平地上立起來。操控桿的高度應該介於你的下巴跟肩膀之間。在調整之前,將操控桿的前端放鬆,套在桅桿上大概與肩同高的位置,再將其固定。之後你就會知道自己適用的位置大概在哪裡了。正確的操控桿高度對於學習風浪板時的操控性和正確的航行姿勢有很大的關係。如果調整得太高或是太低,你會浪費許多體力並且耽誤到自己的學習進度。

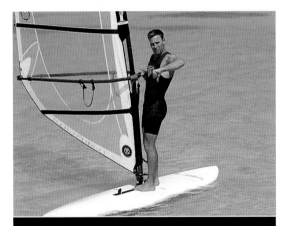

操控桿固定得太低會降低操控性,並且阻礙到你的學習進度,尤其是當你在學習使用掛鉤的時候影響更大。

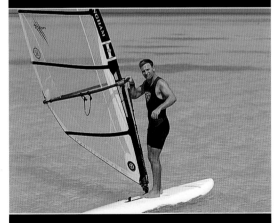

操控桿的高度應該固定在你的肩膀和下巴的這個高度之間。

器材搬運

第一次將船板和帆搬運到水邊，這麼簡單的動作卻有可能發生很多問題。忽然要你面對兩個龐大的物體同時搬運它們，在沒有風的情況下，這一點都不困難，但即使是只有一點點的微風，都有可能使得搬運裝備到水邊成為一件很不容易的事。最好的方式是，在組裝之前先選擇較靠近下水處的位置搬運。如果組裝的地方和下水的地方有點距離，千萬記得別將你的帆組放在有風的地方，否則就要將它和其他固定的物體綁在一起，否則當你搬好船板回來的時候，帆組可能不知道飛到哪裡去了。先將船板搬運到水邊，再回來搬運你的帆組。帆組搬運到水邊之後，應該要馬上和船板固定在一起，因為當帆被風吹走的時候，速度遠比你跑去追來得快，而且整組被風吹走的帆，有可能對沙灘上的其他人造成嚴重的傷害！在還沒將帆固定在船板之前，即使是幾秒鐘的時間都不能離開。

一但固定好了之後，把船板當作是錨，將船板置於上風處，船板的重量會將帆拉住，並且讓風從帆的上方吹過，這會大大減少帆組被吹起來的機會。理念上來說，整組帆的方向擺正的話，風就會順著帆底朝著帆頂的方向吹過去。如此一來，除非是你自己要去移動，否則裝備是不會被風吹走的。

搬運船板

搬運大船板的時候，將中央板放下來，如此你可以一手抓著中央板的固定槽或抓著中央板搬運（通常抓住中央板是很好平衡的搬運方式）。你的另一隻手可以抓著船板另一邊的萬向接頭或是桅桿基座。可能的話，最好讓船板船頭或船尾朝著風吹過來的方向。如果船板的側面朝著風，你可能會被陣風吹倒在地上。將船板放在水邊，將中央板收起來，讓船板尾端對著上風處。如果在沙灘上，將尾舵插入沙子裡，如此當你去搬帆的時候，板子就不會被風吹走。

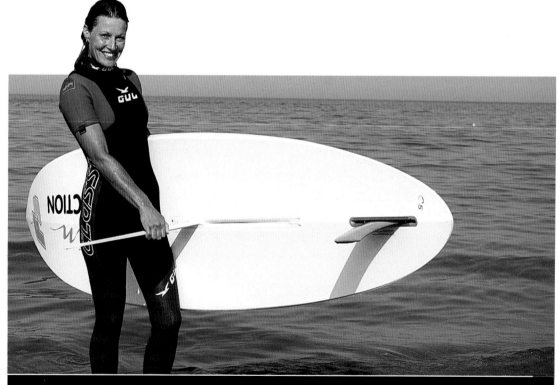

搬運船板到水邊時，讓船板置於身體的一側，一隻手抓住中央板，另一隻手抓住萬向接頭。

搬運帆組

　　要懂得利用風的力量來幫你輕鬆搬運。搬運的時候讓桅桿底部或者桅桿正對著風吹過來的方向，這樣可以確保風會順著帆面吹過去，讓帆搬運起來比較輕鬆，也比較穩定。依照當時的風況來決定利用哪一個角度比較容易搬運，接著再調整一下幾個不同的搬運姿勢，找到最舒服且容易的方式搬運。

將帆組頂在頭上搬運

　　搬運的時候，帆組一定要是水平的，桅桿和風吹過來的方向呈垂直的角度。原則上，桅桿底部正對著你要前進的方向。這樣的方式會使得風吹過帆的底部，而將帆稍微往上吹起。如果風先從桅桿的方向，往帆尾順著吹的話，整個帆組會呈現出穩定且好操作的搬運位置。如果你將帆給轉向了，使得風從帆尾的方向往桅桿的方向吹，那麼整件帆會變得很重，而且會容易被風給吹翻。在微風的狀況下，可將帆組頂在頭上搬運。一隻手抓住桅桿，另一隻手抓住操控桿，將頭頂當作是第三個支撐點，並且輕鬆地把整組帆頂在頭上。用這個姿勢搬運的時候，試著將大部份的重量分攤在你的手臂上，否則有可能會對帆造成損壞。

將帆組靠在身體一側搬運

　　在強風下或者短距離的搬運時，常見的搬運方法是將帆組靠著臀部的高度搬運。桅桿的底部正對著風吹過來的方向，前手抓著操控桿，後手抓住桅桿。整個帆組會被提起來靠臀部的側面位置。如果帆是水平的，而且桅桿有垂直的對著風的話，氣流就會幫助你將帆抬起來。

將帆組和船板組合在一起搬運

　　假如離水邊不遠，你可以同時一起搬運船板和帆組。將船板翻轉為側面，讓它和地面成為90度，讓板緣先靠在地面上。將後手抓在操控桿上，並找出一個平衡點握住，另一隻手抓住板子尾端或者是後腳套，並同時將船板前端往水邊推。不過先決條件是，你必需是在沙灘或者木質的棧道上，否則會損傷到船板。

風向

本書中出現的紅色箭頭指的是風來的方向。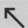

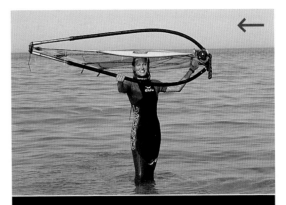

當你用頭頂著帆組搬運的時候，讓桅桿和桅桿底部對著風，這個方式在微風下經常使用。

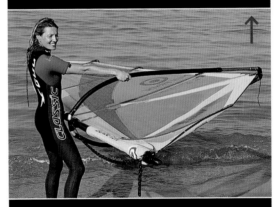

在強風或是短距離的搬運中，將帆組靠在身體的一側搬運會比較容易。

在短距離搬運時，有可能可以輕易地同時將帆組和船板抬離地面。

學習基本動作

第一次進水裡練習的時候，請盡量選擇最適合自己的時間點。基本上，風力大概在3至10節之間，或者在靜風時，同時也要避開有很多人戲水的水域。記得讓自己跟在教練或是有經驗的玩家旁邊練習，並清楚知道風向和當時練習的水域周遭地形等。你的最初目標是和風向呈90度角航行出去，並且回到出發點。最容易幫助你學習的風向為側風或側向岸的風。離岸風非常的危險，不論任何時刻都應該要避免在離岸風的狀況下操作。

在大部份的狀況下，初學者很容易漂流到下風處，所以在出發之前，你應該到稍微上風一點的位置，並觀察好陸地上的地理位置。當你在水面上時，要隨時注意自己和岸邊以及出發點的距離有多遠。同時要記住，海流和潮汐也會將你往外或遠方帶走，所以任何時候都要意識到自己與岸邊的位置。

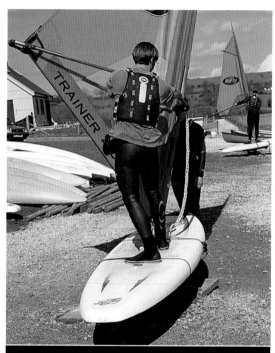

許多風浪板訓練單位使用陸上的模擬設備來教導學員身體和腳的姿勢等基本技巧。

使用小面且輕的帆，6歲以上的小朋友便可享受這項有趣的運動。

安全與自救

儘管風浪板在本質上是一個安全的運動，然而，習慣好的玩家會永遠提醒自己是處於一個藏有潛在危險的環境當中。在下水前，對潛在的危險做出敏銳的反應和判斷是聰明的做法。對於所有風浪板玩家來說，觀察並評估危險性，以及學會一些基本的自救方式是非常必要的。無論技術好壞或經驗多寡的風浪板玩家，在他們的風浪生涯當中幾乎都會發生一些狀況， 所以練習一些自救方法是必要的。在水上會發生的狀況有可能是帆組不良和船板分離，或是風況忽然減弱，使得無法航行回到岸邊，也可能是其他更嚴重的狀況，例如強烈的氣候變化或者身體受傷。

在右頁中所列出的基本安全守則和技巧，縮小了發生問題的機會，它可使你應變可能發生的危險，並賦予你能夠有機會幫助他人的能力。

- 在有合格教練資格及有機動救援船隻的地方學習。

- 若泳技不佳,請穿著救生衣。

- 穿著正確的防寒衣物,即使氣候溫和,風寒仍然會瞬間造成體溫下降, 所以要隨時確保自己有足夠的保護。

- 不要一個人單獨行動,尤其是在對場地不熟悉以及天候、裝備狀況不熟悉的狀況下。

- 永遠在適合自己技術許可的環境下航行,否則除了自己之外,你還可能造成旁人的麻煩或傷害。

- 當你或旁人遇到狀況時,要儘快通知其他玩家或救難人員。

- 若你在開放性水域活動,千萬別選擇在離岸風的狀況下航行。千萬要保證自己會遵守這項規定!雖然你會看到有許多經驗不足的玩家選擇在離岸風的場地練習,但初學者絕對不要嘗試!

- 在技術提升並且對自己的技巧有足夠的信心之前,請保持在內陸的封閉性場地練習。漂到岸邊去總比在離岸邊很遠的海面上回不來來得好。

- 當風力微弱時,自救是最容易且方便的方法。當風力增強時,你隨時要提高警覺,因為這樣的風況有可能會帶來危險,所以當自己發現風力開始增強到超過你能承受的範圍時,要儘快回到岸邊來。

- 無論何時,當你從事風浪板活動時,千萬不要航行得太遠,記得選擇短距離的來回。這樣你可以測試自己是否能舒適地使用你的裝備和掌握當時的風況條件。你不會想要讓自己在航行到離岸邊很遠的地方時,才發現狀況已超乎你所能控制的範圍。到那時要避免發生狀況已經太晚了!

- 若在水面上,帆組和船板分離了,記得要先游到板子旁邊,而且越快越好!由於船板有浮力,在水面上很容易就會被風吹走。所以當你抓住了板子,至少代表你安全了。這時你就可以趴在板子上划回到帆組的位置,通常帆組會上下地漂浮在水面上。

- 如果你開始感覺到疲勞,請馬上回到離你最近的岸邊休息。不一定要回到出發的地點,只要儘快到最近的岸邊就可以了!

像這樣的短袖防寒衣,可以保護你避免受到曬傷以及因風寒和海水溫度所帶來的瞬間低溫,讓你的身體保持溫暖。

一件貼身的救生衣對於泳技不佳或初學者來說是必要的,尤其是在深水區域活動時更是必要。

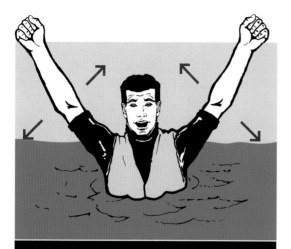

國際通用的救難手勢是舉起雙臂在頭上方來回揮動，此動作是要引起注意並讓第三者知道你在水裡發生了危險，需要救援或協助。

遭遇危險狀況

當你在水裡意識到自己遭遇問題，或者器材忽然損壞，要立刻做出反應。儘快想辦法讓其他玩家或水面的人注意到你。讓他們立即幫助你處理當下的問題，或至少能幫你通知岸上可以救援的單位。

若在聽力所及的範圍之內都沒有人回應的話，你必需要讓自己更容易地讓人看到。國際救難的手勢是舉起雙臂在頭上方來回揮動。許多救生衣也都有螢光的標示或哨子，這些都有助於其他人發現你並了解你當下的困境。

國際救難手勢在短距離內比較適用，但是當風浪板玩家處於遠方的海域當中，海水的高度往往會擋住了旁觀者的視線，會比較不容易被發現。假如你處於烈日底下，試著用你的手錶對著有人的方向製造折射光，如此可讓旁人發現你的位置。

緊急狀況下拆帆

當四周的狀況不允許或者裝備損壞，導致於你必需要用划水的方式回到岸邊時，那表示你要先學會在水裡拆解裝備。第一件優先要做的事情是將帆組和船板分離，然後開始分解帆組。最好是將桅桿和延長管留在船板上，因為他們沒什麼浮力，很容易沉到水裡。然後將拆下來的操控桿橫跨放在板子上，利用起帆繩綁住延長管以免掉落。當你坐在船板上面的時候，將帆捲起，捲得越緊越好。將帆和桅桿放在船板上並趴在上面將其固定，然後就可以開始划向岸邊。若在不平靜的海面上，要拆解帆組並不容易，這個時候你應該選擇丟棄帆組並趴在板子上划向岸邊，不過這個方法只適合用於你確定自己划得到岸邊的狀況之下。假如不行，那就不要將帆組拆掉，它的作用會像是船的錨一樣，會減緩你在海上漂流的速度，而且對於救難人員來說，它也是個最鮮艷的物體。

如果不能航行回岸邊時，拆解帆組並趴在板子上划回岸邊，或等待救援的船隻拖你回到岸邊相對上比較容易。

危機狀況處理

人員救援

若你和一位有經驗的玩家一起航行的話,將一組帆橫著架在另一組帆上並航行回來是可能的。沒有帆組的板子可以很容易地往前划動。不過這是一項相當高階的技術,通常只有程度很好的玩家或者有經驗的教練才做得到。

獨自划行

如果風力減弱到靜風狀態,可以將帆組固定在船板後端,並趴在船板上,用雙手划水回到岸邊。

在沒有尾舵的狀況下航行

船板在沒有尾舵的狀況下會不停地在原地打轉,所以如果你的尾舵壞掉或脫落了,船板會很難順利航行。用腳踢船板的一側,可以讓你航行短暫的距離,雖然速度不快,但足以將你帶回到岸邊。

拖行

等待救援是將你帶回岸邊最好的方式,但是如果因為某些原因導致無法通知到救援船隻,另一組風浪板也可以擔任這樣的任務。拖行另一組裝備的最佳方式不是從船板的後方,而是在船板上風處的側邊。

當風力減弱到靜風狀態,可以將帆組固定在船板後端,並趴在船板上利用雙手划水回到岸邊。

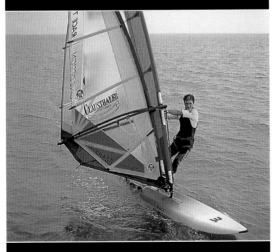

相當有經驗的玩家可以將你的帆組固定在他的板子上,讓你可以自己用板子划回岸邊。

即使沒有救援船隻,仍然可能利用另一組風浪板拖行受困的同伴回到岸邊。這個方式在不平穩的水域上不容易執行,但卻因此救援過許多風浪板玩家。

第一次水上操作

現在你都準備好了,也到了下水實際操作的時候了!花點時間讓自己熟悉板子。在平靜的淺水區域裡,站到板子上,往前或往後移動,感覺一下船板對於你的體重會做出什麼樣的反應。

起帆

在這個練習裡,早點讓自己落水是有益的,這會讓你比較容易能放輕鬆,也不會在將帆拉起來之後,老是要試著讓自己不掉到水裡。在你爬上板子並拉起帆之前,充分的體會一下落水的感覺。

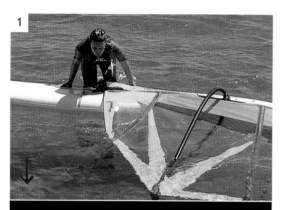

步驟1:將船板位置和風向調整為垂直。把帆置於下船板的下風處。面對船板,雙手打開在萬向接頭的兩側,跳到板子上並且讓自己的重心保持在船板中間。穩定住了之後,蹲低在船板上面對著帆,用靠近船頭的那隻手抓住起帆繩。這樣會讓你增加穩定性。

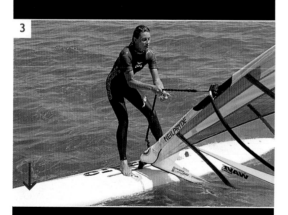

步驟2:用兩隻手抓住起帆繩,雙腳張開與肩同寬。以萬向接頭為中心,雙腳分別站於兩側。然後你就可以試著將帆拉離開水面。試著不要只用手臂肌肉的力量去拉帆,盡量往後躺,利用臀部、腿的力量與自己的體重將帆拖離水面。這個方式會比你用背與手臂的力量拉來得好。

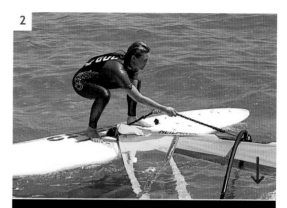

步驟3:當帆離開水面時,試著慢慢站直。腰部保持挺直,抬頭,並用大腿往前的推力支撐,盡量不要用背部和手臂的力量。稍微將帆組往船頭或船尾的方向拉的話會稍微有點幫助,寧可慢慢地將帆拉起,也不要猛力的將它拉離開水面。慢慢地將帆由前端拉起,這會輕易地甩落掉帆面上的水,並讓帆比較容易轉向到受風的角度。

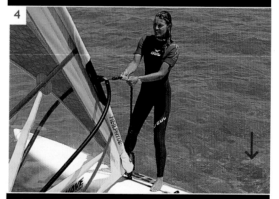

步驟4:當帆面完全離開水面時,帆的重量會瞬間減輕,這個時候應停止繼續向後躺的姿勢。利用帆往前傾的力量和你的身體來找出一個平衡點。雙腳應該站在船板的中心線上,腳跟剛好踩在船板的迎風處。帆面應該完全離開水面,但不要將桅桿拉到整個垂直。身體和帆之間需要保持一段距離,船板和風向應該呈90度角。注意操控桿的尾端也要離開水面。

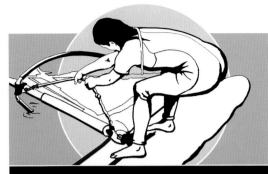

不良的姿勢：臀部向外、頭朝下、背部彎曲。這樣的姿勢會造成背部不必要的負擔。

從錯誤的角度起帆

完美的起帆是船板與風向呈90度角，帆處於船板的下風處。然而，風和水的作用力往往會讓這樣的狀況不容易達成。不是帆組掉落在船板的另一邊，就是風吹在帆面上而把船板給轉移了方向。這個時候，你需要盡快的重新調整回安全且正確的姿勢。

步驟1：風從帆的尾端吹過來，這樣會將帆往下壓住，而且船板的方向也是錯誤的，所以在這個時候，完全沒有必要嘗試將帆拉離開水面。先調整船板和帆的方向到正確的位置，如此可以將帆的重量減到最輕，再開始試著起帆。

步驟2：身體的重心往後，直到足以將帆首拉離水面，但先不用急著將整件帆拉出水面。試著用後腳施力，將船板往外推出，然後先保持這個動作一會兒。當風吹在帆上面的時候，船板會逐漸轉移方向。這個時候還是不要急著起帆，即使你已經感覺帆有點受到風吹而要升起來。保持帆組處於船板的後半部，這會幫助船板轉向。同時讓你的前腳保持微彎，後腳伸直的姿勢。

步驟3：你會意識到自己處於一個良好的起帆位置，因為這個時候你會感到整個帆組的重量變輕了。如果船板的方向轉得幾乎快要正對著風向，也不要擔心，因為當你將帆拉起來的時候，船板的方向自然會改變。當船頭的方向越是對著風，帆也就越容易拉得起來。當你把帆拉起的瞬間，開始調整你身體的重心，使其平均的分攤在雙腳上。千萬不要不經思索地就把帆拉離開水面。

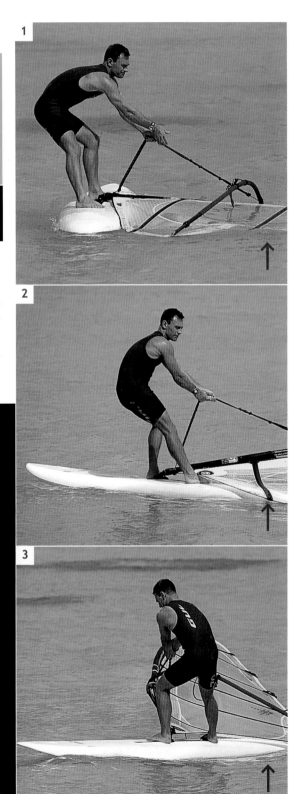

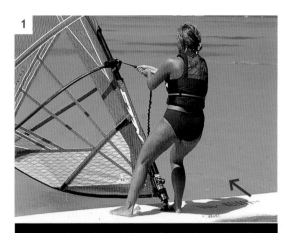

步驟1：把重點放在保持身體重心穩定，比急著將帆拉起來還要重要。若船板無法保持在與風向呈90度的位置，你有可能是把帆抬過於往船頭或者船尾的方向傾斜。將帆往船頭的方向移動，可以使船板轉向下風處，反之，將帆往船尾的方向移動，可以幫助船板頂風。要讓身體的位置和帆是相對應的，雙腳則是在萬向接頭的兩側。

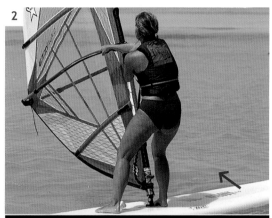

步驟2：將你的前手握在操控桿上靠近桅桿的位置。確認你前腳的位置處於萬向接頭的正前方，並且往船頭的方向推出去（善用前手和前腳一大多數有經驗的玩家會很熟悉利用這個動作來調整方向）。船板的方向應該和風向呈90度，帆組的角度在這時應該要對著下風處，幾乎完全沒有受到風的力量所影響。在這個階段不要急，試著不要緊張。

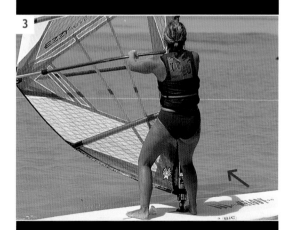

步驟3：使用你的前手，將帆組往船頭的方向拉，越過你的身體。帆應該處於你身體的正前方，並且保持一定的距離，讓你的視線往前看時，可以看到桅桿正對著船頭。你的後手在這時候應該要放在操控桿上並握住。將帆往前推會使你腰部的姿勢不再彎曲，並使你的後手容易握到操控桿。將帆穩定並利用前手的推力讓帆保持在固定的角度。

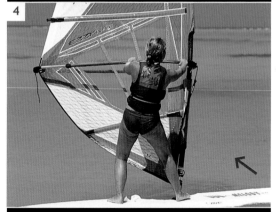

步驟4：當你的後手已經抓好操控桿之後，準備讓帆面受風。這個時候你的後手要朝內拉帆，前端的肩膀微微地將帆往船頭的方向推出去。這個動作會讓帆面開始受到風的力量，船板也會因此開始漸漸迎著風行進。試著放鬆身體並緩慢的將你的背部往後躺，用身體的重量來和帆的拉力達到一個平衡點。要試著讓自己的頭部與身體和帆保持一段適當的距離。

開始航行

一個成功的開始完全取決於正確的身體姿勢。身體稍微面向前方朝著風,雙手與肩同寬地平均握在操控桿上,前手打直,後手微微彎曲朝內拉帆,使帆面受風或洩風。身體朝向行進的方向,抬頭目視前方,縮腹挺起臀部。帆組的角度幾乎是完全垂直的,這個時後桅桿和身體呈現出一個V字形。藉由這個姿勢,會比較容易感受到作用在帆上的風力,這也比較容易保持船板平衡。一般來說,在微風的狀態下,桅桿要稍微往船板的中心線方向推,當風力增強時,桅桿則要立得比較垂直。而在較強的風況下,帆則是要稍微往風的風向拉,這個時候玩家可以利用風的拉力將體重撐住,掛在操控桿上。

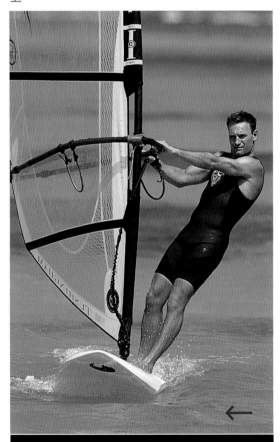

正確的身體姿勢取決於抬頭目視前方,帆組直立、垂直,玩家和桅桿呈現出一個完美的V字形。

控制帆的動力

帆的動力大小是經由帆面受風多少所控制,調整帆尾迎風或者洩風來決定動力的多寡。把你的帆組想像成一扇門,若門是開的並且朝著下風處像一面旗子般的飄揚,它並不會帶來動力。當門是關著的,換句話說,當操控桿是朝著船板的方向往後拉,這個動作使得帆面受風面積增加,並增強了風對帆的作用力和驅動力。

當航行時,前手施力將桅桿的方向穩定住,後手的作用則是像油門一樣,調整操控桿的角度來傳導帆的動力。當船板航行得越平穩,行進當中也就會越舒適,所以帆面必需要持續地保持受風來維持一個舒適的船速。如果你想要減速,或者忽然遇到陣風,使力量變得太強,後手和操控桿要緩緩地放鬆。

當帆往內拉並接觸風的能量時,不要害怕將身體往後躺(也就是風的方向躺),尤其是後頭的肩膀,因為往帆組的外側朝著風的方向延伸,可效抵抗了帆的拉力。將身體往外側延伸並放低重心也會對航行有幫助。

帆的操控

要增加並且操控更多的動力,雙手可以往操控桿尾端的方向移動。這個動作可以幫你更容易地操控更多從帆面上所帶來的能量,並且使帆面更容易「吃風」。這是你風浪板生涯中一個很重要的進度。當風的力量作用在帆上的時候,你很自然的會去拉帆來抵抗往前的拉力,這個動作就是在讓帆面迎風,也因此造成船板前進的動力。在航行當中,通常後手會稍微比前手彎曲,這是為了確保帆面能迎風,而產生動能。

最後你還要學習加速,並且在高速航行及強風之下操控你船板。

不過在這個階段,寧可選擇一件在你能力範圍之內可以操控的帆來練習這個讓帆面迎風的動作,也熟悉手握在操控桿上的位置。

初 級技巧

如同小艇或和帆船一樣，風浪板也可以迎著風做許多不同的角度航行。但不同的是，船體的浮力比較大，帆組也是固定的，風浪板的帆組需要不斷地調整角度來保持平衡，並且在改變航向時需要整個將帆面轉到另外一邊。即使大部份的玩家只是很單純的在相同的路徑上來回航行，但也有少部份對風浪板比較狂熱的玩家會利用各種不同的姿勢和技巧來完成各種不同角度的轉向動作。

當你在水上航行時，腳的位置會逐漸隨著船板的行進路線逐漸改變位置。一段時間之後，這個動作會變成一個自然反應，但是要記得，在不斷的練習來讓技術進步之前，你得先懂得在下水前判斷當天的狀況，並清楚的知道風速強弱及水流急緩等等。下水之後，這些因素都會直接地影響到你的航行。

操控船板

要在水中按步就班地學習操作技巧，需要了解使船板前進的基本動力學。船板會對你所站的位置做出反應，也會對帆移動的位置有相對的回應。若你要改變船板的行進方向，就得改變帆和船板的對應位置。例如你得將帆順著船板中心線的位置，將帆往船頭推或往船尾拉。事實上，帆組位置的些微調整就能改變行進的方向，並不需要很大的動作就能達到目的。所以當你逐漸進步之後，這些動作就會變得更加細膩。而在船板上多花時間練習，你會發現藉由改變行進的方向，就可以讓船板加速或減速——朝著下風處航行可讓船板加速，頂風航行則會使船板減速。

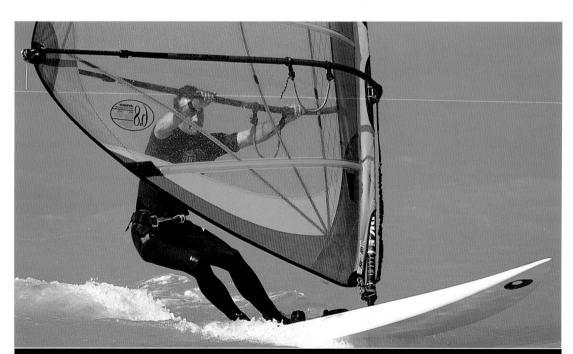

如果身體和帆組的位置對應正確，所有的板子都能穩定、精準地轉彎。

右圖 直線前進時，能改變行進方向並調整船板的行進速度是一項非常重要的技巧。

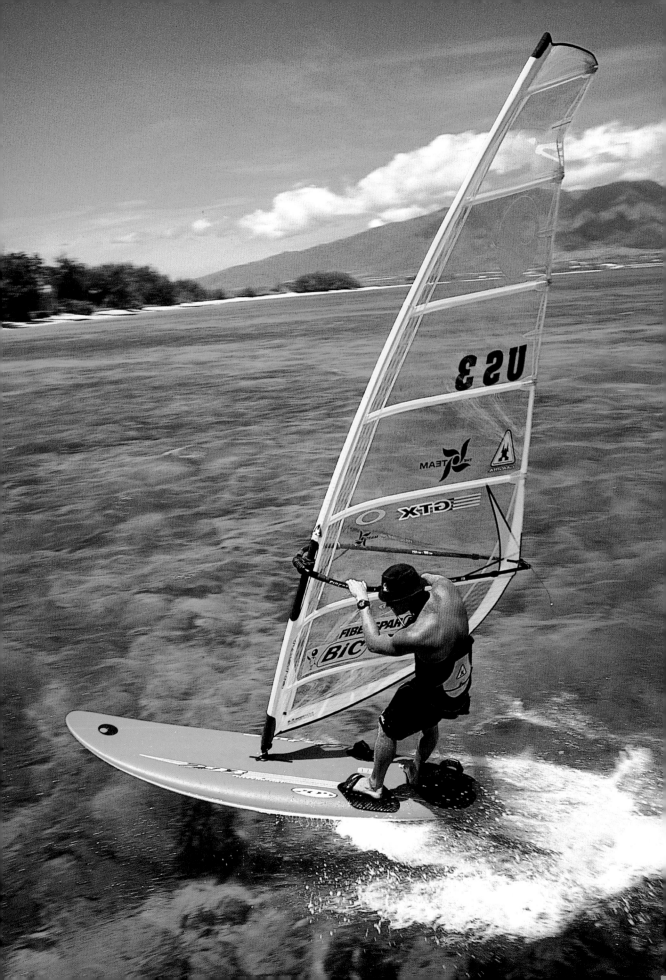

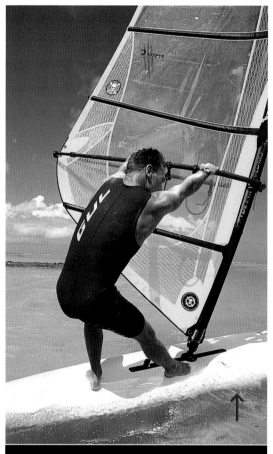

調整船板行進方向，朝下風處。

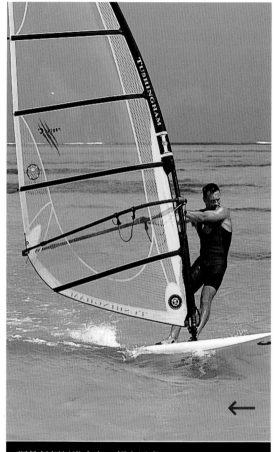

調整船板行進方向，朝上風處。

朝下風處調整航向

　　將帆往船頭的方向推出去，會增加風作用在帆上的力量。當你航行的角度太過於頂風，而導致船速減慢的時候，這個動作會幫你再加速。將帆往船頭的方向傾斜會使得船板往下風處行進，或者由頂風的角度轉向回來。

　　當你保持著一個穩定的姿勢航行時，利用前手臂將帆往船頭的方向推出去，後手將帆往身體的方向拉，讓帆面受風。有點像是騎自行車轉彎時推龍頭的施力方式。這個時候你應該站在船板中心線靠上風邊的位置，後腳要彎曲重心向下，避免被帆面瞬間增強的力量將你往前甩出去。當你將船板調整到你希望的行進方向時，將帆拉回來到較垂直的位置並且繼續恢復到正常的航行姿勢。

朝上風調整航向

　　逆風航行，也就是讓船板朝著風的方向前進，這會減低帆受風的力量並讓船板減速。把逆風航行當作是煞車，當你感到船速過快時，這會是個很好的減速方法。逆風航行也有人稱為頂風，要達到頂風狀態，你需要將帆順著船板的中心線往板尾的方向拉，並且利用後腳稍微用力往外推出來幫忙達到將船板轉向的目的。頂風的動作比下風會來得容易，事實上，就是因為太容易，所以在航行當中經常會不自覺地就讓船板頂風。一般來說，風浪板頂風的行進角度無法超過45度，所以頂風只是一個暫時用來調整行進方向的技巧。如果你一直保持這樣的姿勢，到最後船板終究會由於過度頂風而減速，甚至到完全停止。所以，當船板的行進方向已改變時，趕緊將帆調整回正常的航行位置是很重要的。

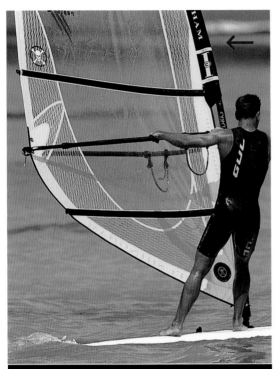

如果船板航行得太過於頂風時，你需要增加對帆的操控度。將你的後手往操控桿的後方移動，在握得到的範圍內儘量往後抓。藉由這個姿勢，伸長你的前手並將帆往船頭的方向推出去。

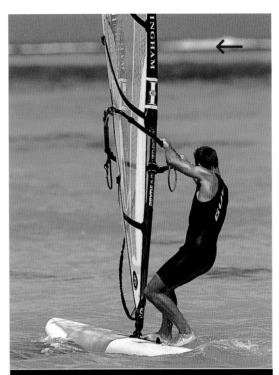

有時候船板會不在控制下的狀況轉向，這個時候你要把整個身體的重心放低。將重心放低不只會提高穩定性，也會使你免於被帆的拉力往前帶走。也可以將前腳往前推出施力，施力的位置正好就位於萬向接頭正後方，這個動作也會幫助你接下來恢復到站立的姿勢。腳尖用力往前推出會幫你穩定住船板的方向而不致於頂風。後手拉帆並將帆前傾的角度，會讓帆面受風更多，並讓風在帆上的作用力往船頭的方向推動船板。這個動作馬上就能將船頭由頂風的狀態導正往下風處去。當你將帆往前推出之後，不要一直保持這個姿勢航行，一但發現船板已經轉回你要的方向時，你可從新調整回比較舒服的姿勢，讓帆處於較垂直的角度。

過度頂風的預防

　　航行時頂風的角度太大是常見的問題，也是個另人沮喪的錯誤，而且還會很戲劇性的就將船板給停了下來。最後你會發現，要防止船板頂風過度，甚至到要面對著風吹過來的方向前進是很難避免的。如果就順著船板的慣性來航行，通常到最後會呈現出頂風過度的狀況，所以懂得察覺並將帆首往船頭的方向傾斜，可幫你預防這個現象發生。

■　萬向接頭的位置越接近中央板，船板也就越容易產生頂風的現象。如果你的船板有可移動或是可調節位置的桅桿基座，將萬向接頭固定於中間的位置，如果這樣做還是一直頂風，試著再將它往前移動。

■　當你使用中央板的時候，風速一增強，就會很容易地讓船板產生頂風的狀況。當你發現自己處於3級以上的陣風，將中央板收起會有助於減少頂風過度的現象。

常見的問題

　　一個典型的逆風狀況是，船板頂風角度過大導致幾乎完全正對著風。在這樣的狀況下，會使得你和帆之間只剩下一點點的空間來操控帆，因為操控桿變得離身體太近。這時若帆還是保持在受風的狀態，船板會更加正對著風的方向。不用多久，你就無法避免讓船板轉向過度而面對著風，而且容易被風吹下水。

站立的位置

雙腳在船板上站立的位置，對於船板行進方向的影響相當重要。站在船板上並沒有一定的位置，不過很快地你就能體會到什麼狀況下船板的反應會很差，並從中學到經驗。從嘗試和錯誤的經驗當中，你會學到如何找出雙腳的最佳站立位置，並用不同的位置來穩定船身。

當你在學起帆和起步的階段，將雙腳的位置踩在船板的中心線上，並分別站在萬向接頭的兩邊。這是在開始航行之前，起帆和平衡的基本動作，但是當船板開始行進的時候，重新調整到一個可以讓自己穩定與帆平衡的位置更是重要。

當站立的位置太過於偏向船板外側時，腳部的施力點容易由腳尖轉移到腳跟上，如此會造成船板無法保持平穩。當遇到陣風或是風力忽然減弱時，玩家很容易因此失去平衡而無法控制好行進的方向甚至落水。

穩定船板

不論板子的長短如何，在航行當中，使板面保持平穩相當重要。搖晃的船身對於操控性和舒適性都是沒有幫助的。當船板以緩慢的速度行進時，你可以將前腳的位置放在萬向接頭的正後方。當船板開始加速，你的身體位置應該往後移動來抵抗住帆的拉力，並防止船頭吃水太深。否則板子會失速而你會被帆的力量整個往前甩出去。

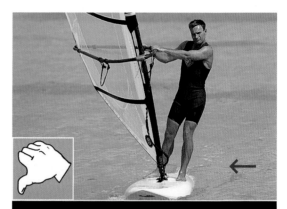

將雙腳站立在船板中心線的兩邊，如此看似可以利用雙腳來平衡船板，但是當水面的起伏傳達到板子上時，這樣的姿勢會很容易產生晃動。

控制船板的穩定性和平衡

用一個簡單的站立姿勢來控制船板，將前腳尖對著前方，後腳跟對著上風處的位置站立。前腳的姿勢會幫助將船板保持平穩，並稍微將大腿打開，在行進當中將身體的位置導正到靠船板外側的角度。後腳的位置和姿勢可以減低船板的傾斜角度，遇到陣風的時候也是靠後腳穩定住板子。要善加體驗你站立的位置所給的回應。短暫的加速和減速練習，會讓你體會到哪些角度和姿勢是無法讓船板行進，而且你會了解到當船板受到作用力會有什麼樣的回應。

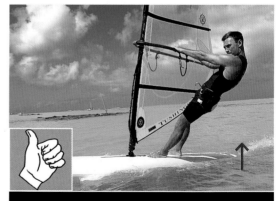

前腳站在船板上風處，萬向接頭旁的位置，腳尖對著前方，後腳跟對著上風處的位置，跨在船板中心線站立。

前進的動力

當風接觸到帆面的時後，氣流經由帆面的各個角落而散開來。在下風處，氣流順著帆的弧形曲線流過，導致下風處的空氣壓力減小。在上風處，一股較強的空氣壓力會朝著壓力小的方向推動，因此在帆上產生驅動力。這股驅動力會由於帆的形狀而轉變成向前進的推力，也就是因為帆兩端不同的氣流壓力，帆才會朝著氣流壓力弱的方向被吸引過去。

產生在帆面上的這股動力會順著桅桿經由萬向接頭傳達到船板上。在船板底部，尾舵和中央板之間產生側向的阻力並防止船板側滑，使其得以向前行進。

善用身體的重量

在強風的時候，風浪板玩家會學著使用體重來抵抗住風作用在帆上的力量。在長時間的航行裡，帆面上多於的拉力會使得玩家非常疲勞，所以較熟練的玩家會使用掛鉤衣來克服這樣的狀況並加強對帆的操控性。將掛鉤扣在操控桿上的掛鉤繩上，如此便可藉由身體向後仰的重量，有效的抵抗住帆的拉力。

風壓中心

每件帆都有它的風壓中心位置，風壓中心也就是帆面受風時，風的能量最集中的地方。它通常會位於帆的中央，大約頭部高度的位置。風壓中心和船板的側向阻力（CLR）相互平衡。在微風的狀況下，帆的操控位置會較向前傾斜，這時候風壓中心會在船板中心前方，因此會將船頭往下風處的方向推。將帆往後傾的時後，風壓中心會處於船板中心的後方，如此會造成相反的作用，將船尾往下風處推並將船頭頂風。這樣的轉向方式完全視你的需求來決定帆移動角度的多寡。

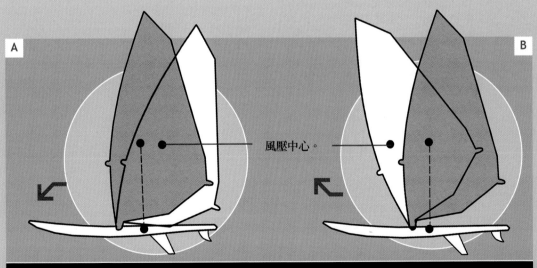

風壓中心。

如果帆往後傾，風壓中心會處於船板中心的後方，如此會造成將船板轉向頂風的位置。

當帆往前傾，風壓中心會處於船板中心的前方，如此會將船板轉向下風處。

轉向

一旦學會如何操帆航行，你便需要學習如何在水上改變方向。板子可以朝向風或背離風的方向迴轉，因此第一次下水時就應該要練習。建立迴轉操控的信心是很重要的，因此最好先找安全平穩、較淺的水域來練習，而不是寬廣的水域。

迴轉板子的基本方法——以起帆繩將帆拉起——是關鍵的起始點，它經常用來調整板子朝前進的方向用。而逆風轉（Tacking）與順風轉（Gybeing）則是幫助你在行進中，而且當手放在操控桿時，做板子的轉向用。

轉向練習

基本上有兩種轉向方式：逆風轉時帆會經過板尾，而順風轉時帆會經過板頭。轉向的目的是讓板子朝向想去的方向走，最後回到你原本的出發點。最簡單的轉向方式是「繩子逆風轉（Rope Tack）」與「繩子順風轉（Rope Gybe）」，兩者原理是相同的，選擇取決於你想轉去的地方或避開的障礙。

從起點開始——假如你希望180度轉向，往相反向航行——一開始可以放開你的後手使帆往下風處飄，雙手握住桅桿或起帆繩，雙腳分開在桅桿基座兩側，把帆向板頭方向擺動（如要順風轉）或向板尾方向擺動（如要逆風轉），全程保持帆尾離開水面。

當你擺動帆時，最終帆會經過板子上方，而擺動帆時需要很有自信、流暢地執行——就像雙手拿著棒球棒，緩慢揮動一樣。將帆保持在你面前，雙手穩穩的抓住起帆繩。當帆經過板頭（順風轉）或板尾（逆風轉）後，還是持續移動直到板子與風的方向呈90度，這時你板子就會轉到新的航行方向了。

依照先前說明的起航步驟再跟著做一遍，這次你要將先前的後手變成前手來執行。但要記得，航行的前手永遠都是接近桅桿的那一隻手。

180度轉向

把板子轉離開風的方向180度，你的腳必須隨著帆的擺動移動。在整個練習中，你應該把你的腿或多或少呈現跨座過桅桿的姿勢，腳跟朝向桅桿基座的受風面，你的背部面對風，而身體面對著桅桿。

為了保持穩定的姿勢，要緩步跟著板子一起轉動。事實上，當帆擺動經過板尾時，隨著移動是很重要的，否則你將會被風的力量撞倒。

所有風浪板玩家都需要學會轉向。隨著經驗累積，轉向會成為一項快速且振奮精神的練習，但在此之前必須先學會基本動作。

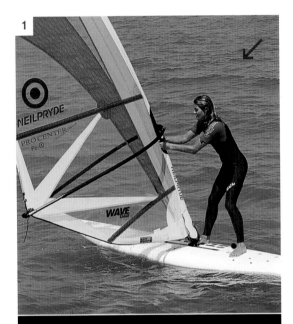

步驟1：當板子速度減低時將帆往外開，雙手移到椼桿或起帆繩上，同時開始將帆組擺向板頭。

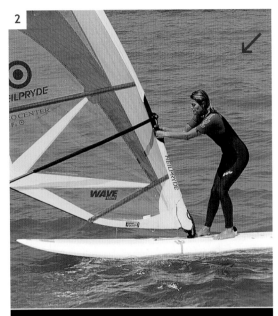

步驟2：藉著擺動，將帆組往板頭的方向落下，膝蓋應該微微彎曲以保持穩定度，注意身體姿勢必須一致，以全身重量來與帆抗衡。

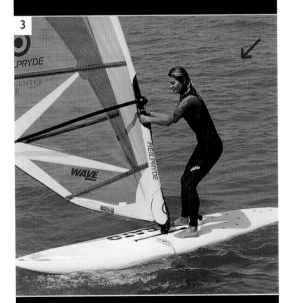

步驟3：當板子更進一步轉向時，以小步伐的移動來確保身體面對著椼桿。隨著帆組擺動，兩腳隨時保持在椼桿底座的兩側，腳跟面對中心線的迎風面。

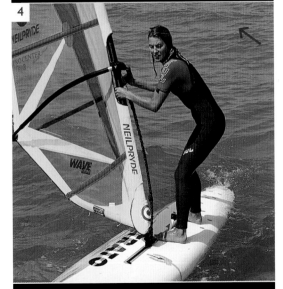

步驟4：持續擺動帆組，並以腳的移動促使板子跟著轉動，最後使板子轉到新的航向，這時你已經成功改變航行方向。

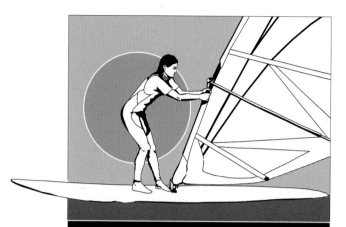

以繩子做逆風轉和順風轉的操作都一樣,也是藉由擺動帆組繞過板子來完成轉向,但逆風轉帆尾(操控桿的尾巴)會通過板尾。

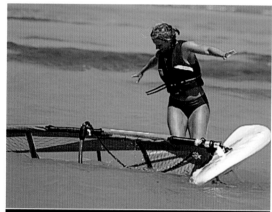

有很多原因會導致你落水,這常會發生在每個人身上。但注意儘可能不要往帆組的方向落下,以免損壞裝備。

利用起帆繩逆風轉向

繩子逆風轉和繩子順風轉操作相反(參考39頁),它是擺動帆組繞過板尾。這個方法感覺上會比較穩定,對希望能回到上風處角度很有幫助。

移動你的腳

常見到玩家移動腳步的速度比板子旋轉的速度慢,建議以小步伐來及時移動,避免被桅桿撞倒。

注意要點

■帆組:越朝順風方向航行,帆面會越往內拉,表示帆尾接近板尾。而越往逆風方向航行,帆面會越往外開而且正對在你面前。
■身體與腳掌:越朝順風方向航行,身體與腳掌會越面對板子中線。而越往逆風方向航行,身體與腳掌會面對板子前方向。

有中央板的板子

中央板提供橫向阻力使得板子更容易練習而且更可以感受到轉向,尤其是在風小的情況下。

當你要朝風的方向航行時,最好把中央板放下。當你已經習慣而且可以在大一點風況下快速移動時,中央板就可以收起來。中央板不是完全放下或收起,並沒有任何狀況下是需要放一半的。

可記住的術語

■狂飆(Blasting):以正側航行方向進進出出,即航行離岸,轉向,航行回到原點。
■頂得很緊(Sailing pretty tight):航行方向很逼近與風的方向,此時中央板一般會放下,玩家試著要往上風處跑,或是被流往下風處而試著回到起航點。
■跑很下風(Sailing quite broad):航行方向遠離風向,以後側航行路徑前進(參考41頁),此時中央板通常會完全收起,一般說來此時板子速度是最快的。

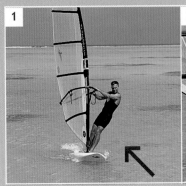

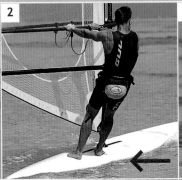

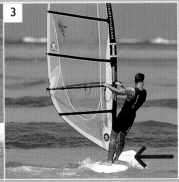

1.逆風航行
（Sailing upwind）

　　代表你正朝風的方向45度航行，風朝你的前肩方向吹來。此時下的帆組會往後傾而且往內收，使帆尾接近板尾。身體會面向板中央線，腳掌往側緣推出。為防止板子側向滑行，中央板可以放下。

2.側風航行
（Close reaching）

　　板子朝風的方向60到45度間，風由你的前肩後側吹來，這時帆組些微往外開一些，槍桿會以稍微扶正的角度往逆風方向前進。前腳掌向前，保持板子過度往風的方向轉。

3.正側航行
（Beam reaching）

　　板子與風呈90度航行，槍桿更加扶正，但帆面還是往內收，風由你背後吹來。這時身體需要傾斜、往外掛住，以便與帆保持平衡。前腳掌向前，下半身與兩肩中央對準板子中央線。假如板子急速加速往上風方向，把中央板收起。

4.後側航行
（Broad reaching）

　　風由你的側後肩吹來，約與風的方向做120度的方向航行，下半身、肩膀與腳掌張開面向板內，身體往板尾方向傾斜，往外掛住，以便與風力量平衡，這時帆面會往外張。此時中央板是收起來的。

5.正順航行（Running）

　　風由板子後方吹來，帆面完全展開與板子呈90度擋住你板頭的視線，這時聚焦於帆受風的力量是上下的而不是側向的。為了與風的推力抗衡，身體是往板尾方向傾斜。這時腳掌完全朝向板頭，兩腳分開站於中心線兩側。這是最不穩定的航行方式。

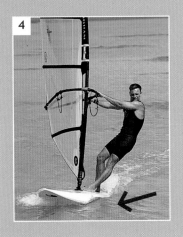

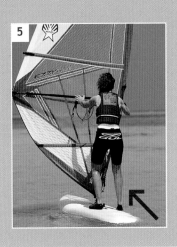

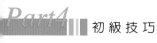

調整你的姿勢

假如你練熟了一套平衡、控制與放鬆的姿勢，玩風浪板將更容易上手，尤其當你逐漸進入更具挑戰性的環境時。

就像所有運動一樣，高手玩起來都不像是在與裝備做對抗，他們通常和與裝備達到協調狀態來完成預期的動作。可以放鬆地操作，為何要硬拉？可以輕鬆完成傾斜動作，為何要硬推？同樣的結果，其實你只要花一半的力氣。

這樣做

- 手掌：手掌應該輕鬆地抓穩，兩手與肩同寬。
- 肩膀：肩膀應該要往後傾斜，同時放鬆手臂。
- 頭部：頭部應該面向板外，看向行進的方向。
- 臀部：臀部挺直抬高。
- 腳掌：腳掌放在桅桿基座後方，中央線的受風處，前腳掌稍微轉向板頭方向。

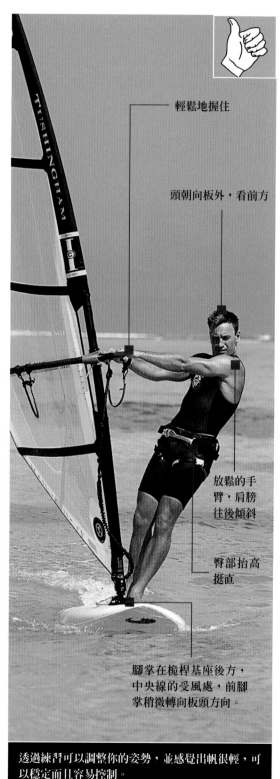

輕鬆地握住

頭朝向板外，看前方

放鬆的手臂，肩膀往後傾斜

臀部抬高挺直

腳掌在桅桿基座後方，中央線的受風處，前腳掌稍微轉向板頭方向。

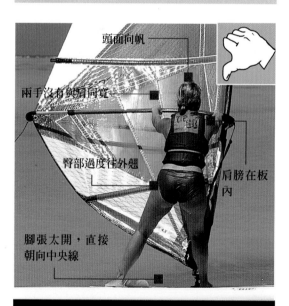

頭面向帆

兩手沒有與肩同寬

臀部過度往外翹

肩膀在板內

腳張太開，直接朝向中央線

這是初學者易犯的標準錯誤姿勢，這動作會讓人感覺帆很重，而且容易受陣風吹襲而倒下、不穩和不容易轉向。

透過練習可以調整你的姿勢，並感覺出帆很輕，可以穩定而且容易控制。

手掌

你的手掌是帆最直接的連結，因此需要敏銳感受帆的位置，並對風向的改變做出反應。為了節省力氣，手掌應該像鉤子一樣掛住而不是硬抓住。拳頭不要握太緊，手腕低於操控桿，以減少手長繭或是前手臂負擔太重的情形。

握法

全球幾乎公認後手以手掌朝下的方式握會比較有效率且省力，但前手的握法就沒有這樣的認定。對於剛開始接觸風浪板運動的人來說，應避免以手掌朝上的握法，這容易造成你手臂彎曲，使上半身過於靠近帆面，而手掌朝下的握法會使你手臂打直、放鬆。

兩手太開會使身體太靠近帆面，同時降低對陣風拉扯的反應能力。而過窄的握法則會造成不易抓住帆組的情況，尤其當板子轉向或突然加速時。

理想的寬度是與肩同寬，以應付風向與速度的改變。而讓你的手臂可以自由地移動在操控桿上也是很重要的（若風強的時候你會將後手往後移），因此應避免將兩手固定於同一個定點的握法。

透過握法的調整和移動，你可以尋找最省力的平衡點。將手臂打直一些可以讓你省很多力，而且航行得久一點。

手臂

當帆面拉近時只用到後手單獨操作是個荒謬的說法。當帆面拉近時，你仍須與帆面保持一定的距離來使用身體重量與帆面拉力做平衡。這是一連串的動作，包括向後傾斜、放鬆後肩膀並將身體往外推，然後帆面會拉近。實際操作上，你的後手確實會稍微彎曲，但是卻是肩膀與身體做最主要的動作。

臀部

臀部是你的重心，同時會影響你的姿勢。抬高臀部可使你的肩膀往外移，並保持一個挺直的

後手絕對要手心向下握，但是前手則可以手心向上或手心向下交替使用。

身形來把板子壓向前。當陣風來襲時，你需要蹲下來快速降低身體重心，以對抗過多的拉力。

腳

利用腳來抵住船板，可幫助你打直身形。若身體越呈現直線，所有帆面來的力量都會傳導到板子上，使航行方向更筆直而且在陣風中容易加速。你的前腳應該打直但要放鬆，後腳可以微微彎曲以吸收帆的力量，並依海況控制板子的翹起程度。

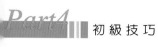

初 級 技 巧

逆風轉

　　此為玩風浪板最基礎的180度轉向方式,而且是最穩的轉板方式。

　　較大的板子可以讓你平穩地進行逆風轉,方便練習時增加逆風轉的速度。但是當你技術提升,開始在強風下航行時,就需用到較不平穩小板子,這時你轉向的靈活度與及時反應就很重要。

　　逆風轉的原理是往風的方向航行,當板子剛通過風眼後,玩家立即跨過桅桿到板子的另一邊。逆風轉時,桅桿與操控桿是用來控制與維持進入與離開的轉向力量,讓整體轉向更快速。

接近轉彎

　　首先,你要先能保持一個穩定而且不費力的方式朝風的方向走,接著把帆往後傾來增加桅桿附近的活動空間,使板子更往風的方向行駛。初學者最常見的錯誤就是忽略掉把帆往後傾的部份,使板子還處於正側航行時就採取變換的行動。因此你需要儘可能越往上風處航行,並透過多次練習來知道何時是接近該轉彎的時機。

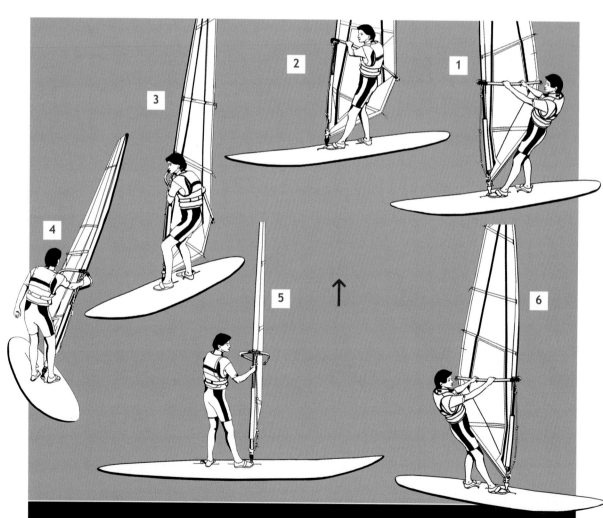

把帆朝帆尾傾斜,並在桅桿前轉換到板子的另一邊,如此可以把板子完全地轉180度並往原出發方向航行。

開始轉向

當你已經在頂風的路徑上，在沒有改變身體位置下，把你的前手放在桅桿上，置於操控桿的下方。如果你有掛上掛鉤繩，須先脫鉤後再進行前述動作。把帆往後傾，讓帆尾約與中心線接近。想像帆像一個節拍器，而這是第一個擺動。

目標是在沒有使帆尾接觸水面時，儘可能傾斜帆。當你這樣作時，你的重心應該在後腳。假如你做對，板子就會開始轉向，這時你就要開始準備變換站的位置了。

當板子朝上風處轉時，將前腳移到桅桿基座的前方，而這應該是一個很流暢的動作：帆向後傾斜、重心向後腳而前腳往前踩。這時你的腳應該張得很開，後腳越用力，帆越要往後傾，而板子也越快轉向。

當你越航向風，板子的速度會降低。快經過風眼時，把後腳往前一點，使兩腳與肩同寬，但帆仍舊是往後傾斜。想著「帆往後，身體向前」，這可維持你轉向時的動力，同時為轉換身體位置作準備。

跨步

越往風的方向走，帆會變輕，使你可以輕易把帆尾拉過板尾。試著拉長轉換位置至桅桿的另一邊的時間，直到轉向的動力將板頭移過風眼時。因此跨步換邊的時間點相當重要，太早跨步的話板子會停止轉向，太晚則可能形成「背風」。這時你的前腳應要在桅桿基座前方，中心線的迎風面，同時靠手抓住桅桿持續把帆傾斜向後。

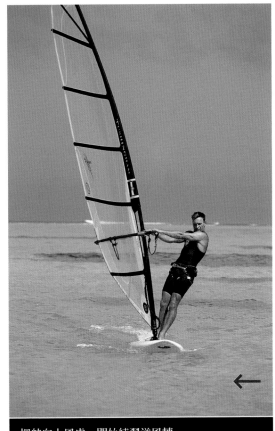

把航向上風處，開始練習逆風轉。

把你的前手在桅桿上，開始把帆往後傾。

旋轉

當板子往上風旋轉時，要避免因背風而被撞倒。你可以巧妙地把前腳滑到桅桿前，橫踏過中央線，使身體處於穩定的姿勢。

此動作會將身體略往前移，但帆必須保持後傾，確保你轉過去的空間。當板子開始朝新航向移動時，帆的底部會往身體靠近而碰到你的小腿，這時候就是板子旋轉過去另一邊的時機。

在這一瞬間，後腳跟上前腳，大膽地往前移。隨即也把原本靠近桅桿基座的前腳做旋轉，這時你雙腳會平行，並朝著船尾。這時身體不要彎得不自然，而被後傾的帆往前拉，要避免如此，你的腳應該微微彎曲而頭略略往上仰。

手掌與腳掌

當你進行跨步與旋轉的動作時，手掌的轉換動作應保持單純。前手僅僅握住桅桿，後手放開、交叉伸到操縱桿的另一邊（約操縱桿力矩夾附近）。假如你無法直接伸過去到另一邊，你「新前手」也可以先捉住桅桿，只是這樣你後續需要更多的換手次數。總之，當你「新前手」已穩固握住另一邊的操縱桿時，就可以放開握住桅桿的「舊前手」，以快速的動作移到另一邊的後手位置。

不要猶豫，前腳腳掌也以同樣的方式做旋轉，以前腳掌為中心轉向板頭的方向。身體保持在板內，帆往前移時，注意帆與你的胸部的距離。

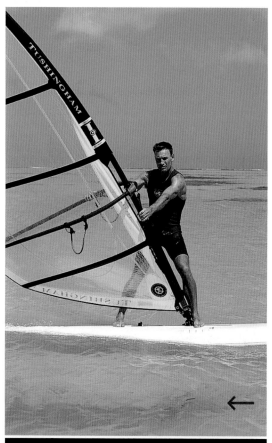

當帆往後傾斜時，你需要把前腳往前跨步。

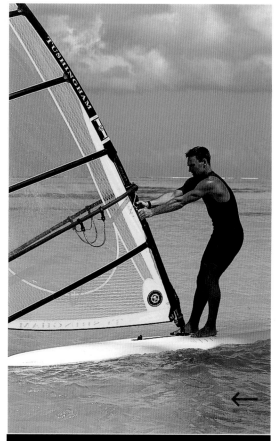

當板子剛過風眼朝朝新航向移動時，後腳要跟上，並保持帆與你的距離。

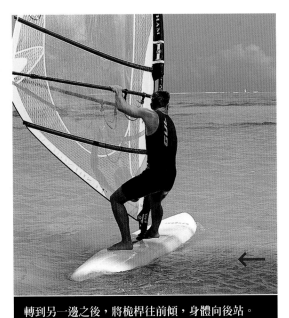

轉到另一邊之後,將桅桿往前傾,身體向後站。

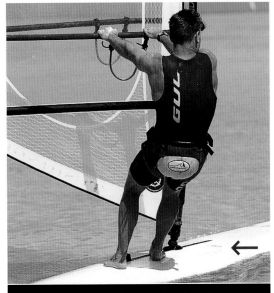

一但進入新航向,要恢復原本的航行姿勢。

航離原方向

要完成逆風轉,你身體和帆組的位置需要反轉過來。身體朝航行的方向移動,帆組向後移動,身體重心向前。

在轉過船板的中心點之後,將帆組往前推出,身體重心向後傾。現在帆組的位置會由原本朝板子尾端的方向傾斜,轉向傾斜到板頭的方向。而身體重心的位置也同時由朝著桅桿的方向前傾,轉移到板子另一邊的尾端。

動作如下……

- 首先以前手使力,將桅桿隨著中心線往板頭方向移動。
- 同時確定你的後腳往板尾方向移動。
- 後手往操縱桿尾端移,但還不要用力向內拉。
- 確定穩定後,此時你的身體幾乎是在比操縱桿還低的位置,這時就可以向內收帆再次開始航行。

姿勢像7這個數字

調整一個可以使板子前進,同時允許身體隨著風變化的姿勢。隨著多次練習而得到的經驗,你更能體會調整身體姿勢後所產生的差異效應。初學者可以先在陸地握著帆,想像自己的身形維持在一個像7字形的樣子。

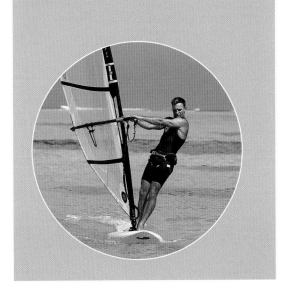

順風轉

　　與逆風轉相反，順風轉是人在板子上的位置沒有顯著改變，而帆是越過船頭。中央板收起或放下的狀態下都可以進行這項練習。若把中央板放下，腳必須一直施力於板子外側（迎風面）才會轉向；若收起中央板，板子轉向會沒那麼緊，比較容易在風微弱時維持控制。

中央板

放下 會使轉彎弧度較緊，需要一個持續穩定的外側壓力。這在強風下會有點難處理，因為板子可能會翹起滿多的。

收起 這會提高強風下的穩定度與控制度，也較容易在平水面下轉向。

進入轉向

　　在開始順風轉前，先朝側順風行駛，這表示你可以先穩定地跑側順的方向。避免風向改變而被往前拉，要把重心移到後腳，前腳施力朝桅桿基座，並朝著風微轉腳掌。為幫助轉向，帆朝板頭前傾並順著中心線方向，把前手打直，後手仍把帆往內收，以保持帆隨時吃到風的力量。

　　隨著板子逐漸朝下風處行進，你人必須逐漸轉向來面對板頭，緩步移動站到板子左右兩側，面向桅桿基座。過程中你可以逐漸把腳往船尾移動，越往後站，板子轉得越快，但注意持續保持帆吃到風的狀況，隨時讓帆在你人之前。

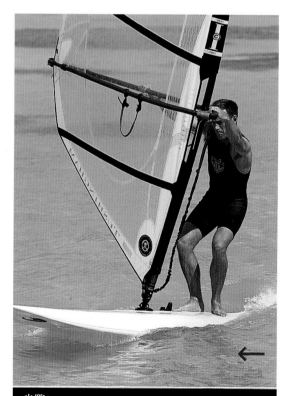

步驟1
航向下風處以便開始順風轉。

步驟2
當板子開始往下風處轉，你的位置與重心要向後、往下蹲。

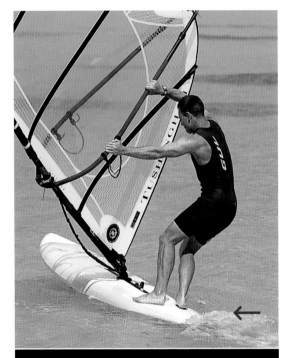

步驟3
為使板子轉動，將帆往轉向的外側傾斜。

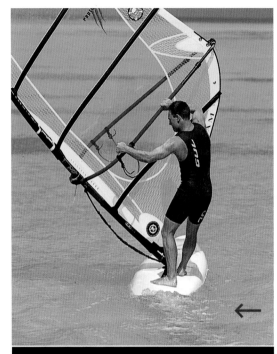

步驟4
當板子轉到新的航向，這時需要把帆翻轉過來。

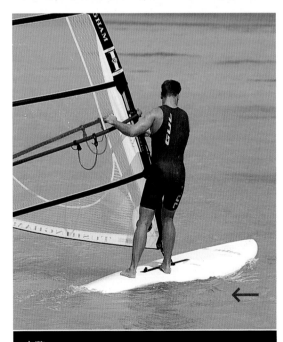

步驟5
帆翻轉後，把「新前手」握在操控桿上。

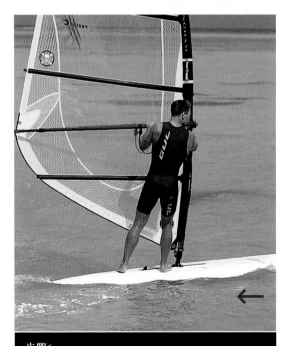

步驟6
把桅桿向前傾並把帆拉入以便開始航行。

轉向

你需要把帆往前、往迎風面（朝向轉彎的外側）方向傾斜以轉動板子，傾斜弧度越大，板子轉得越快。為了保持控制，後手要持續把帆往內拉入，使操控桿幾乎與身體平行而帆尾約在頭的高度。可以把手張開些來握住操控桿，而為避免瞬間的陣風把人往前拉，你膝蓋應該保持微彎的姿勢，想像是坐在一個板凳上。

為了加速板子轉的速度，你可以用腳踩板子的外側（轉彎的外側），稍微施加點壓力。這有點像是坐在駕駛座上轉彎，人有被拋出轉彎的感覺。在過程中，若感到無法平衡時，可以稍微改變一下腳的位置。以腳試著踩不同的位置來感受轉彎的效果，這樣你會更快上手。

維持板子轉向

因為要轉180度，所以板子在還沒有朝向出發點方向時，還不需要翻轉帆。為了能確實轉過去，過程中持續把帆往外傾斜轉彎，腳還要持續施壓在板子外側。當你覺得後手及帆尾開始吃到較大的力量而往前拉時，表示你正經過下風的方向並朝新的航向前進，這時可減輕後手的拉力。當你已轉向新的航向時，維持帆和你身體的距離，並用「新前腳」往前跨步，這會使你的身體重心往前到一個比較穩定的位置，並避免板尾往下沉。

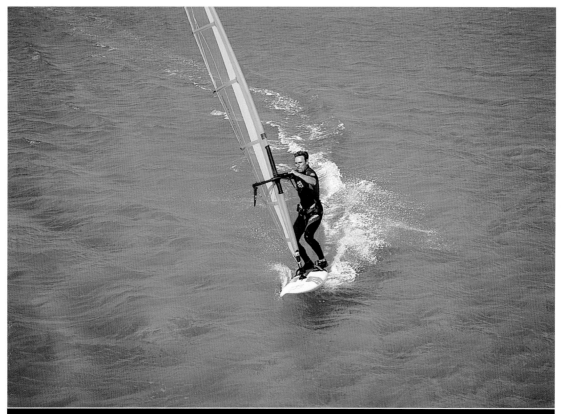

當你技術越來越好時，便可以在高速下完成順風轉，但這需要抓對時間點，並做好平衡。

翻轉帆

　　握住帆以帆尾在前的姿勢航行幾秒，確定板子已經朝向新的方向前進。假如太早放開，桅桿會往板尾掉落。當你放開後手後，目標是要能及時抓住另一邊的桅桿或操控桿。這樣的換手動作可能會造成不穩，因此確定重心放低是很重要的，並同時確保你的臀部與頭部都在板內。因為翻轉帆的過程中，帆會受到相當大的力量，所以必須確保新前手能穩定的握住，而保持桅桿直立的最好方法是將你的身體與桅桿保持在一定的距離內。

拉回帆面

　　帆翻轉後，穩定你的動作後已回復握住帆面的姿勢。當桅桿處於直立狀態，不要往板外傾斜或期待帆可以支撐你，因為這時根本沒有辦法。保持身體重心低，強迫桅桿向前傾，只有當操控桿回復水平後才開始以後手握住帆並向內收。

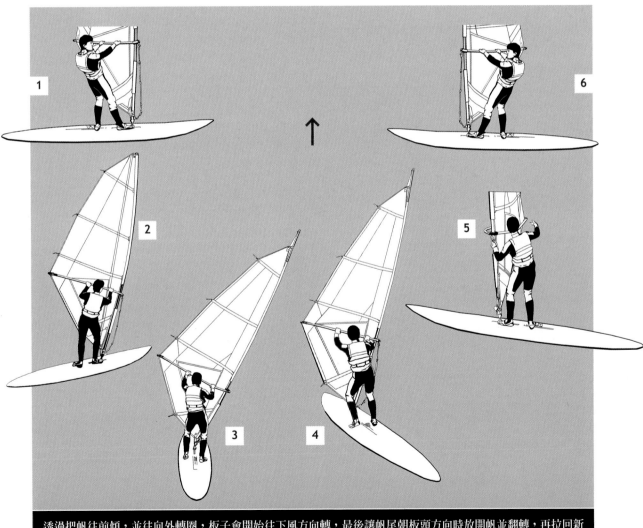

透過把帆往前傾，並往向外轉圈，板子會開始往下風方向轉，最後讓帆尾朝板頭方向時放開帆並翻轉，再拉回新的一面開始航行。

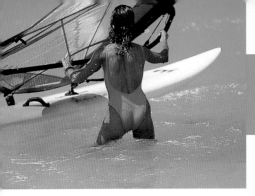

進 階技巧

當你練熟基本技巧後，就可以開始體驗風浪板運動更刺激的層面，如快速前進、控制操帆及上掛鉤航行。

控制速度

一旦體驗到了速度，玩家與帆都會經歷到一個變形的階段，最顯著的是由非滑行（像船一樣吃水前進）進入到滑行（像快速滑水一樣前進）的境界。風速與滑行速度成正比，多數人可以在4級風下達到10至12節的速度。

進入高速滑行（planing）境界需要運用所有陣風來加速，這與低速航行完全不同，要改變心態，而腳的位置與身體姿勢也都需要改變，以便控制風力。

為了能在更強的風況下航行，首先要辨識幾個首要目標：帆的控制力、善用掛鉤繩，以便與強而有力的帆做抗衡。提升這些目標，越能讓你在強風下來去自如。在高速下，板子會往上提升，因此身體可以更往後做調整，這樣做在微弱風況下通常是會把板頭翹起，但在強風下很薄的板尾可以支撐一個體重重的玩家。

滑行 帆受風力影響轉移力量來加速與板子做完美結合。在這情況下你可以往板後站來維持一個穩定的姿勢。腳可以移到離板尾30到45公分遠的位置，而且可以更往外站到板緣附近。滑行很明顯的徵兆是板頭幾乎浮出水面。

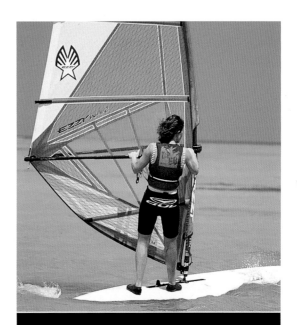

非滑行 當你以緩慢的速度前進時，帆面會微微外開，而身體也會相對地向前站。你身體的重量會完全透過腳傳達給板子承受。在這姿勢下，一旦風力加強，玩家很可能會被往前拉倒。

往後移動來控制

加速時人往後移動的三個理由：

■可有效防止板頭插水而被彈射出去。

■加速時，與帆所受的額外力量做抗衡。

■往後移可以較容易把帆向內拉，把力量包住來使你維持滑行狀態。

把腳與身體往後移動也可以讓你更有效率地利用你的重量來控制帆，而更能享受到滑行的樂趣。若你希望玩更小一點的板子，它們都會有腳套的設計，使你還可以有更進一步的技術提升。

頭與肩膀

把腳往後移動的同時，代表你的頭與肩膀是往外和後方傾斜出去，這樣會使你利用身體的重量把帆拉入，透過腳把風的力量傳達給板子。假如頭還保持在腳的正上方，你將沒有加速所需的力矩。

何時與如何往後移動

基本原理是越加速，人就可以越往後走，但若是一個忽然的轉變，卻往往會把板子轉向頂風，因此你會希望以一個逐漸順暢的方式來移動。

一開始，把你的臀部往迎風面的板尾方向蹲下，若你是以直立的姿勢直接往後走，會使帆往外開而失去速度，而板頭也會翹起。為求穩定，後腳可先往後移動一小步，腳掌朝向板面。一旦穩定後，人往後坐，像要坐沙發一樣，臀部會比後腳在更後方。這時你應該可感受到重量會從你的前腳移開。現在，輕輕地把前腳也往後移動到原本後腳的位置，但動作要快，太慢會使板子轉向頂風方向。當前腳到位後，可以把腳分開些，而把後腳再往後移動，如此調整到舒服的位置。基本上，前腳約移到先前尚未滑行時，後腳的位置。

當腳移動到板後，頭與肩膀會往外與後方傾斜出去。這樣做你會發現可以較容易把帆往內收並更容易操控。

為什麼一直往頂風方向前進？

首先,當你沒感覺到板子有要開始滑行的徵兆時,不要往後移動。假如你用的帆面比當時其他跟你相似體重的人的帆還小,有可能它根本無法支撐你的重量來達到讓板子加速的目的。而最能避免你一直往頂風方向航行的方法是,帆內收、身體向後,如此前腳可以頂住板頭往下風方向。不會害怕高速滑行的玩家往往較不會有往頂風跑的問題。因為高速下,你會發現只要給予前腳小小的壓力,就可以把保持板子於行進的航道內。速度越慢,反而會有越往頂風方向走的問題。假如你的板子往下風處飛去,很可能是你往後移動的程度不夠,而且腳踩太多在板子內,造成臀部沒有分攤出應該有的重量。

岸邊起帆

岸邊起帆可以幫助你在近岸浪區處起帆,而不需要站在板子上拉帆。一開始先避開浪崩塌處的衝擊區,把板子放在膝蓋或大腿高度的水面上練習,讓自己站上板子尾舵上,不要讓板子碰到海底。同時注意,若有中央板的話也要收起,步驟參考56到57頁。

岸上練習

可試試這個小實驗來提升你岸邊起帆的技巧:坐在椅子上,兩腳往前伸展開。現在試著站起來,很難嗎?現在把腳收回靠近椅腳處,動動你的頭,將頭向前伸超過腳的方式站起,很容易對吧?但是這麼簡單的道理卻在人們做岸邊起帆的過程時,反而被忽略了。

避免往頂風方向走的問題,你需要確實有把帆內收而且身體往板後移動。

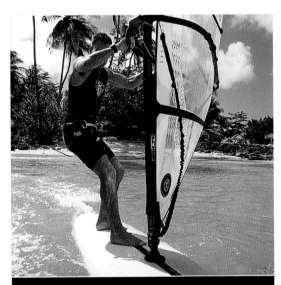

完美練習岸邊起帆的地點是海床傾斜幅度不大與側向風的海灘。

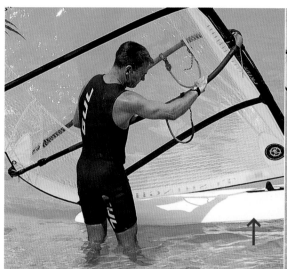 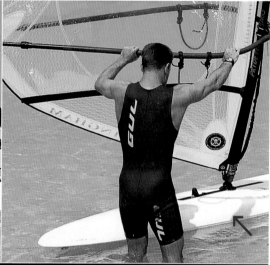

往上風處移 把板子往上風處移動，把前手拉向你，後手推往板尾方向，這會將帆往板尾處降下，而拉扯桅桿底部的動作，會把板子帶向風。

往下風處移 把板子往下風處移動，伸展前手推向桅桿底部，這力量會傳達到板頭將板子往下風處帶。如要快一些，可以把後手拉入同時往上抬，使帆吃到風來幫助板子轉。

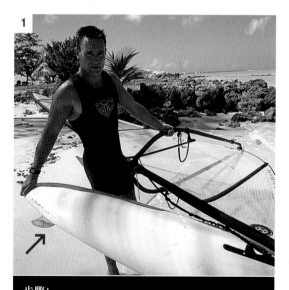 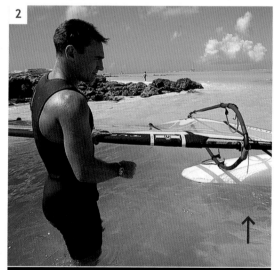

步驟1
以板頭與水面呈直角的方式下水，帆於下風處。為使帆不被水淹沒，握住操控桿並提至臀部高度再走入水中。

步驟2
站在迎風面，把操控桿放在板尾上。理想的風向是與欲離開的海灘的方向呈直角。把板頭朝浪的方向對齊，若有浪腳，人不要被困在板子與海灘之間。

3

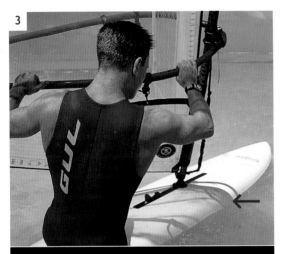

步驟3
把帆撐起在板子上，很快地你會辨識出如何正確拉帆組來調整板子、人與帆的位置。理想上，你人應該在板子後方而不是面向它。

4

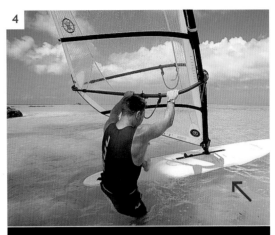

步驟4
身體靠近板尾，記住要直接踏上板尾，像翹翹板一樣只踩一邊。在沒有往前的動力，以及沒有可以施壓至桅桿底部以平衡板頭的狀況下，板子會下沈而且轉向頂風方向。

5

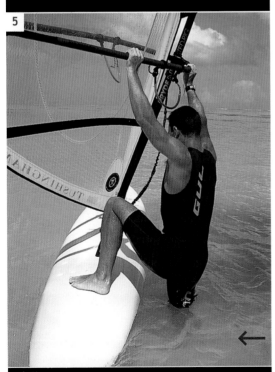

步驟5
把注意力集中在任何往前的細節上，而且儘可能保持板子平放，把腳放在中央板後方處。不要推帆面來升高整個帆組，否則會造成背風而減緩掉往上升的力量。

6

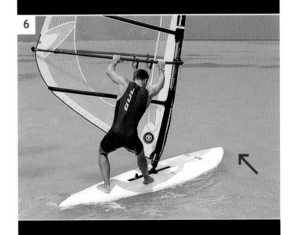

步驟6
站上去時確保腳趾朝板頭，伸直前手，後手將帆往內收。這會產生一個扭轉的動力來促使帆組直立。這動作同時是身體進入板子中心，靠最後離地的那隻腳往上提時的動力來達成。保持桅桿向前且朝下風處，身體重心向下、伸展雙臂。好像吊在操控桿上而不是拉著。上板後，前腳往桅桿基座靠近，往前移動來把板子壓平穩。

結束上岸

　　給自己充分的時間與空間，約在10到15公尺遠處就減速準備靠岸。當你速度減緩時，尾舵可能會碰到水底，所以最後也要選擇水深約有到腰部高的區域來進行。

接近海灘

　　跑得速度越快，你越需要往上風處來接近岸邊。若正向岸風時，往上風處走來接近岸邊，上岸時板子是朝水面上的。若側向岸、側岸或是側離岸風時，同樣也是側逆風航行，直到板子速度降低時再接近岸邊。

減速

　　進入淺水區域時，後手把帆往外推，並把前腳往後移到迎風的板緣處，與後腳約呈一線。假如你以快速方式行進，則要慢慢下板，並用腳拖曳著回岸邊。

下板

　　張開帆尾，抓穩操控桿，確保身體重量傳達到桅桿基座。身體接近板內，並把帆往帆尾迎風面傾斜，準備以後腳下板。這時帆可以稍微的內收讓風來支持你的重量，但不要猶豫不下板，否則板子可能又會加速。下板後帆會往後掠過你頭上，雙手拉開握住操控桿，避免帆在吃到太多風。

上岸

　　上岸時前手抓住桅桿，約在操控桿上方，後手握住板尾或後腳套，抬起板尾往岸邊走。當你幾乎離開水域時，朝風吹來的方向，以板頭當作迴轉中心翻轉板子與帆。翻轉時桅桿會在身體前方抬高，這時風會很自然地把帆轉了180度，所以你要握緊桅桿。上岸後，你就可以把板子與帆放下，呈現和一開始出發時相同的擺法。

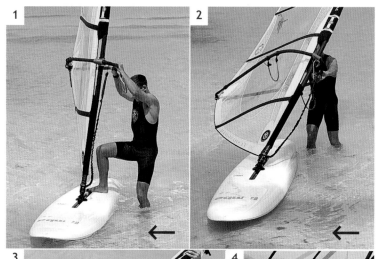

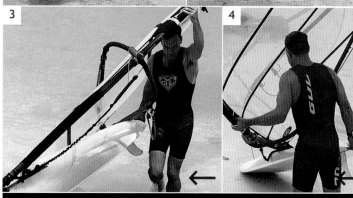

步驟1 在尾舵碰地前下板子。
步驟2 帆在頭上，前手抓住桅桿，後手握住板子。

步驟3 往岸邊前進。
步驟4 當板頭碰到岸邊時，開始朝迎風面翻轉，直到帆自然轉到另一邊。

掛鉤繩

　　掛鉤繩不單單可以幫雙手省力，也帶你進入高速滑行與小板的世界。每一個風浪板玩家都要會使用掛鉤繩，一旦可以勝任3級風況（16kpm、10mph）時，它可延長你在水上的時間，也會把帆收入與往後傾斜的動作變得更容易。

位置調整

　　你每次都需調整繩子的位置，依據風況與所使用的帆面大小改變位置。風大時往操控桿尾部調整；風小時往操控桿頭部調整。同時你也需要依據不同帆的感應或效應調整位置。

調整掛鉤繩位置

掛鉤繩在操控桿的前固定點，由桅桿算過來，不得少於手指至手肘的長度。

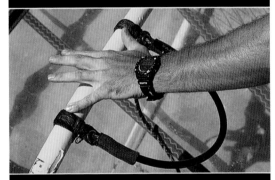

越大且越受力多的帆，掛鉤繩越需往後調，後固定點約為一個手掌寬的位置。

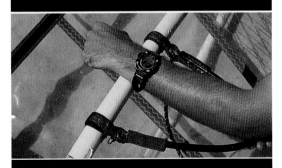

繩子的長度對初學者而言約是手肘到掌心長。經驗累積後，你可以減少長度，從手肘到戴錶處。

分析錯誤

表示掛鉤繩位置有問題的徵兆

掛太前方

■後手必須用很大的力量來拉住，感覺一輕放人就會被往板內拉而彈射出去。

■帆不容易拉下；人一直感覺被往前拉，這表示重量的分攤無法承受風的拉力。

■陣風來時或高速行進時，後手要用相當大的力量來拉住。

■當你往後傾斜時，仍無法把帆往內收。

■保持在上風處跑時有很大的困難。

掛太後方

■板子一直往頂風方向跑。

■感覺好像被拉入板內，朝板尾方向。

■前手需要用很大的力量拉帆，即使雙手都在操控桿上。

調整掛鉤繩

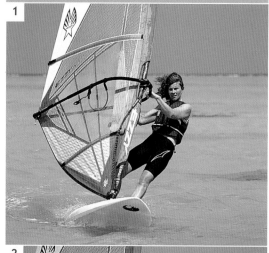

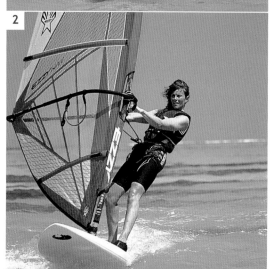

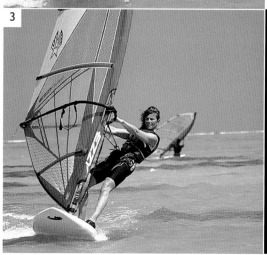

不真正下水跑是無法調整掛鉤繩的，因為岸邊的風永遠和海上的風有落差。而帆的種類與設計，更使掛鉤繩需要一直做調整。

若你可在靠近桅桿基座以站立的方式上掛鉤同時保持平衡，而人都還沒有往後站來把帆收入的情況下，就表示掛鉤繩調得太前面了。先試著儘可能以最快的速度前進，而還不要上掛鉤。兩手與肩同寬握著操控桿，你可以輕易把帆向內收、往後傾。這樣的練習可以先讓你先感受帆受力的中心位置。

查看你掛鉤繩垂下的頂尖處，和你當時身上掛鉤的相對應位置，記住你現在是快速滑行，而且帆是往內收的情況下。假如繩子垂下的頂尖處在掛鉤前，而你需要往前扭才可以上掛鉤，那表示繩子調得太前面了。

上掛鉤

選擇穩定的風況下，有足夠風可以舒適地快速航行時，風太大或太小都不適合。掛鉤繩的目的是完全支撐你所有的重量，而雙手則是用來操縱航行而不是只有握在上面而已。

步驟1
上掛鉤後先練習把自己儘可能往板外掛出去。這會強迫帆往內收、你人往後傾。把掛鉤繩往板子迎風面並朝著你的方向帶。若你可以這樣做，表示已可準備上掛鉤。
步驟2
抬起臀部，手握操控桿稍做收帆的動作，這時掛鉤繩會往你的方向輕彈到掛鉤，多嘗試幾次將會順利掛上。一旦上掛鉤便往後傾，使繩子保持張力。
步驟3
保持與操控桿間的距離，往後傾、放鬆手臂，避免彎曲，否則繩子可能脫鉤。同樣的，若陣風來時也可能把你往前拉。

上掛航行

一旦上掛鉤，你就可以輕鬆地用手把帆收入或放出，控制帆受風的力量。假如板子往上風處跑，你只要把帆微微往前移。同樣的，如果板子往下風處跑，人往後傾把帆往內收多些。

避免人站得太直，應朝倒下的姿勢鉤好掛鉤繩。而為了與帆受風的力量抗衡，應採往後靠的姿勢站，臀部微蹲往外落。

使用掛鉤繩會更需要用腳來操控板子。若板子往上風處，上掛鉤同時往後傾把帆收入，同時用前腳趾朝桅桿基座方向施壓，讓板子往下風處。若板子太下風，後腳跟施力踩板子來強迫它往上風處走。

脫離掛鉤繩

往板外傾斜太多時也是非常容易脫離掛?繩。而若往板內移，人會被往上提而使繩子更不容易落出。瞬間把操控桿往外拉，一般就足夠使掛?繩自然脫落。

掛?應該穩固地掛在帆組上。

上掛鉤控制

當你會上下掛鉤後，要學習如何利用姿勢來使掛鉤繩發揮它最佳的效能。

當帆處在適當的位置時，更能得到穩定性與控制性。所以你需要完全透過掛繩調整身體姿勢，這樣更可以發揮它的優點。

當你連上掛鉤繩，除非繩子太短，否則往前方移動時會不容易把帆往內收。或是把掛鉤繩的位置朝操控桿後面移一些，來確保拉動操控桿時可以把帆收往帆尾的方向。因此若你往外掛但位置太前面，會比較不容易往板後移動。

帆的控制

風浪板的帆設計是要往內收的。理想狀況下，操控桿應該會幾乎與板子平行，而帆尾是打橫傾於地平線下。

想像掛鉤繩為一個槓桿工具，當帆受力增強時，後手拉的力量跟著增加，因此可把掛繩位置往船尾方向調，來減輕一部份後手的壓力，同時能保持往後傾來把帆向內收。假如你航行時發現後手的位置需要離掛繩的位置很遠，那表示你掛鉤繩調得不夠後面。

掛鉤的使用是讓你能延長航行時間的重要關鍵，但唯有你人在板子上航行時，才比較能體會該如何調整掛鉤繩的位置。

帆向內收與往後傾斜

剛開始使用掛鉤繩時,你可能會覺得身體已完美的定位而且背部滑過水面。但這可能是錯的,事實上,你身體仍可能是站得很直,帆還是往外開,掛鉤繩根本還沒吃到什麼重量。除非強迫,不然你可能需要一段時間才會發現到還可以更往後躺,分攤更多重量給掛鉤繩。

錯誤與問題

假如你收帆,人向後傾造成板子朝頂風方向,那可能是後腳太用力踩。這時你可以往上起來一點,前腳往板頭推。透過伸直前手與收後手來把帆往內收,這會使帆受更多力。

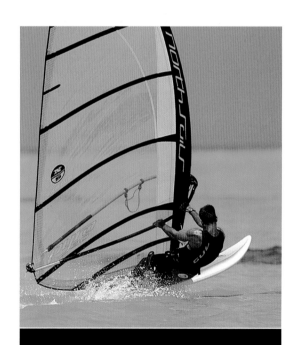

為了加速,讓身體與操控桿保持一定的距離,伸展手臂並移動腳掌到板子外緣來控制速度。踩住板子外側可提供你更多力矩與操控力,同時後肩膀與手臂需要打直並往下壓,這樣你的人與臀部才可以與板緣保持平行。

最後調整

你雙手應該平均握在掛鉤繩的兩側。很多初學者把手張得太開,很像舉重的姿勢。但這樣會降低帆受力的敏感度,而且不易找到受力的平衡點。若你的手已經握在掛鉤繩的兩側,但後手仍須出比較多的力,或不容易把帆內收,表示掛鉤繩的位置還是不夠後面。

假如你前手拉的力量較多,掛繩位置就再往前調一點。不要恐懼手在操控桿上移動的動作,因為小小的移動就可以減少許多手臂的壓力。

掛鉤繩位置的調整是隨時隨地的,微小的調整就可以減輕手臂的壓力。位置可能無法一次調整到位,但了解它的功能可以讓你在水上多出很多時間。

腳套

對經驗老到的玩家而言,腳套是與板子互動的界面,允許他做一些極限的動作而仍然與板子連結。腳套可以使你在高速滑行下仍安全穩定地控制板子。你需要能在4級風況下,上掛鉤航行時,才建議開始練習使用腳套。若你無法在滑行速度下往後傾、上掛鉤,那你可能還無法好好運用腳套。

入腳套

先確定你可以上掛鉤而且進入快速滑行階段。在入前腳腳套前,嘗試儘可能往板外躺。假如你人向外躺得不夠,入腳套前將無法避免低頭往下看,這常造成帆面外開而失掉速度。

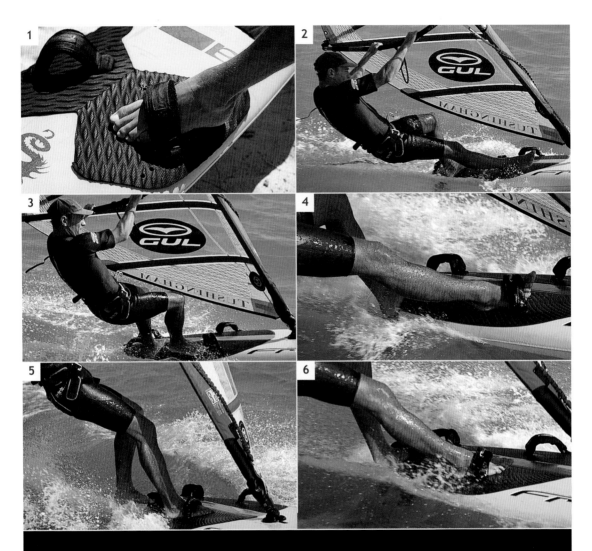

步驟1
下水前先調整腳套確定緊度，小指頭可以微微伸出來表示緊度沒問題。

步驟2
入前腳腳套時需要把前腳抬離板面，後腳這時要站在前後腳套中間才可幫助你平衡。當腳伸向腳套時，確定身體是往外傾斜離板外，而且是上掛鉤繩的狀態。

步驟3
一旦前腳進入腳套，前腳向前推來驅動板子。這時帆還是保持向內收，如此可以確保不會失速。

步驟4
前腳進腳套維持航行速度，試著把後腳往後腳套移動。但不要太快，以免失速。先確定你是穩定地滑行再逐漸移過去，若發現加速太快，移往後腳套前可先微微朝頂風跑。

步驟5
同樣保持身體往外傾斜離板外，並上掛鉤繩。將後腳移到腳套旁（不要踩在腳套上）。前腳膝蓋彎，抬起腳伸入後腳套。

步驟6
兩腳進入腳套後，伸展雙腿確定身體往外掛出板子外。學會套腳套，你將有更高的控制力更可以在更強的風況下玩，同時可嘗試玩更小的板子。

駕 馭小板

小板是設計用在強風下玩的，長度較短而且體積較小，在強風下可以有更高的控制力。它不但比較快、好轉向而且刺激，還可以享受更多種的海況與風況。

小板型

雖然市面上有很多種不同的名稱，但基本上只分成3類：

■Slaom板 用來在平穩的水上高速直線前後飆速。
■Free-ride板 用來玩一些水上花招動作。
■Wave板 用來騎浪與強風下做跳躍動作。

多數的休閒型玩家選擇用Slaom板，因為它比較容易上手而且有多種應用功能。

小板特色

小板比初學者玩大板需要更多技巧。它沒有中央板，因此往頂風走較困難，同時需要較大的風力，至少3至4級風以上。你可以用大體積（120L以上）的小板來做板上起帆，但仍須學會水中起帆。以往由初學板跳級玩小板有著更高的障礙，但現在廠商推出多種不同體積的小板，使得門檻不再那麼高。

水上配備

比較長板與小板，小板也許比較不容易上手而且不容易頂風，但它仍有許多優點，如高速、高機動性，而且比較能嘗試較具冒險的一面，如高速轉彎、浪區下浪和跳躍等。你可能不會成為小板專家，但它一樣能提供很多樂趣給休閒玩家。

■板子浮力體積 先選擇有足夠浮力可讓你在板上起帆。一般體型（70公斤左右）需要130L的板子。一旦技術提升，再開始考慮浮力體積較小的板子。
■腳套與桅桿基座 剛開始學會用腳套者，建議把腳套放在最前的位置，而桅桿基座應調在離板尾135至140公分處。
■帆面面積 先參考當地環境和你體重、體型相近的人用多大的帆，小板需要足夠大的力量才能玩。

小板又分成很多不同類型、體積與風格，有浪區、競速與花式等。

右圖 體積變小的小板更容易在強風下操控。

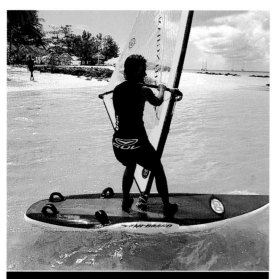

可以的話，先在初學小板上練習，這類小板有較大
的浮力與寬度，在大風下能提高穩定度。

水上航行

　　由於小板在強風或大浪條件下，幾乎會讓你無
法站著拉帆，因此你還是需要先學習水中起帆（參
考67頁）。小板對於姿勢不良、板子與帆組調整的
容忍度也較小，它縮小的水線與體積使得穩定度更
低，因此低速下板子可能半沈入水中。

　　雖然還有很多如何使用小板的航行技巧，但這
裡的指導足以說明許多技巧都適用在小板上。

　　唯一差異應該是穩定性的高與低，這表示你基
本技能應該要更熟練，駕馭小板才能更快上手。除
此之外，至少有兩個關鍵動作是你真正能夠駕馭小
板不可或缺的一部份。

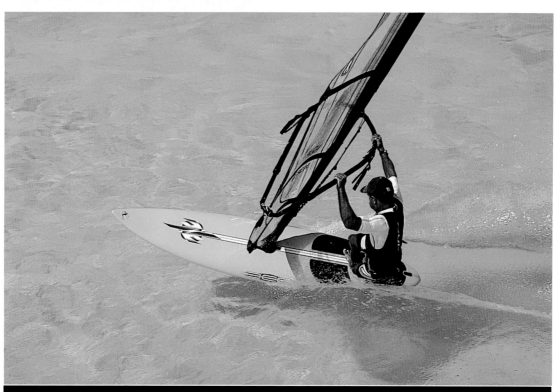

浮力低於120L的小板有更高的機動性，因此需要更扎實的基本工夫。

水中起帆

　　假如你在4級以上的風況玩，一定可以體認到水中起帆的有利之處。

　　水中起帆基本上便去除掉板上拉帆的麻煩，同時也大大提升安全性與在水上的樂趣。其實不管長板或小板，只要是玩強風的人都需要學會，而它更是玩小板必要的技能。一旦你會這項技能，原本認為不可能玩的小板都會有信心去嘗試。

　　水中起帆基本上是一個在深水區做岸邊的起帆動作，同樣是靠風的力量把人帶上板子。為了安全起見，最好在你仍可以踩到水底的區域練習，水的深度約到肩膀最理想。也不要用太小的帆面，因為你需要有足夠力量把自己拉出水面。如果你不是很會游泳，身上要穿戴浮力輔助用具。當你的成功率達到100%時，才可真正換回到最初無法站上去拉帆的板子。

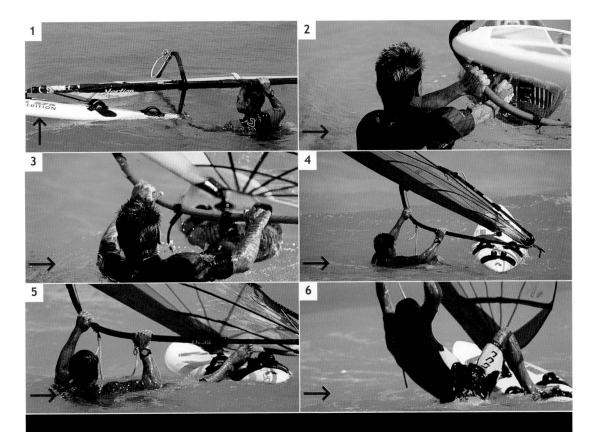

步驟1 板子與風呈90度，拉桅桿朝向板尾，帆放開隨風飄。
步驟2 前手拉帆組到頭上方，同時往迎風面移。
步驟3 讓風灌入來支撐你和帆。
步驟4 一旦帆被拉起，踩水並維持帆在頭上方。假如你想讓板頭更往下風處走，推前手拉後手（反之亦然）。

步驟5 當板子與風快呈現90度時，抬後腳上板做準備，這會使帆提得更高。
步驟6 藉由帆上提的同時往下風處主轉出去，帆會整個受風而將你從水中拉出來。

高速順風轉向（Carve Gybe）

玩小板誘人的一部份是可以在高速下完成轉彎，常見的如Carve Gybe。這個動作是結合著板子內緣入水與當帆過船頭後快速放開帆來完成180度轉向。

動作跟標準的順風轉很像，但是在較快的航行速度下完成，而且明顯的有將板子下壓使其緊咬著水面轉彎，有點像騎水上摩托車。這動作需要在對的時間點，手腳動作協調，以及有教練與你在水上做長時間練習時，才有可能完成，而這會是玩風浪板一項很有樂趣的動作。

步驟1 在高速航行時往下風處航行。

步驟2 後腳壓板子內緣，這時板子開始轉彎。

步驟3 在全速前進的狀態下，板子會完全在水面上轉彎。

步驟4 隨著板子的轉向，帆也逐漸往外開啓。

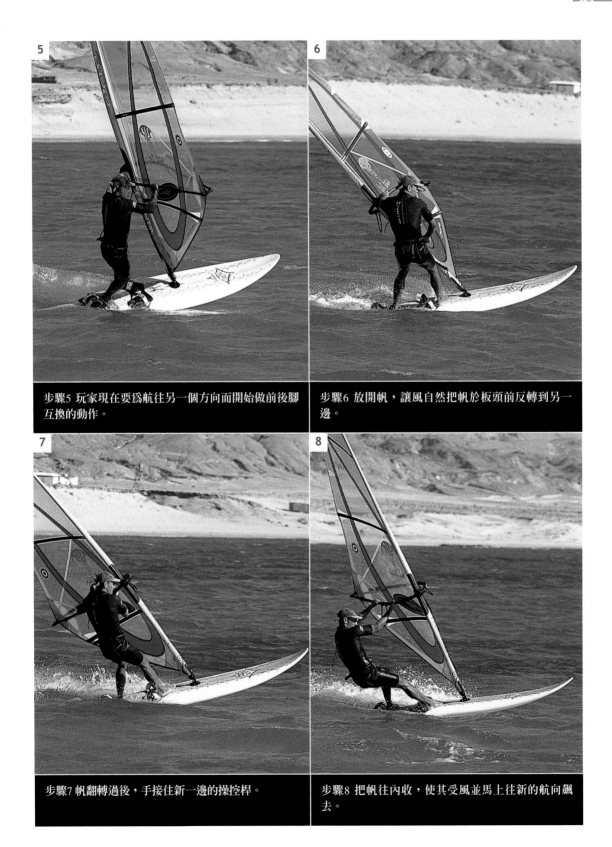

5

步驟5 玩家現在要為航往另一個方向而開始做前後腳互換的動作。

6

步驟6 放開帆,讓風自然把帆於板頭前反轉到另一邊。

7

步驟7 帆翻轉過後,手接住新一邊的操控桿。

8

步驟8 把帆往內收,使其受風並馬上往新的航向飆去。

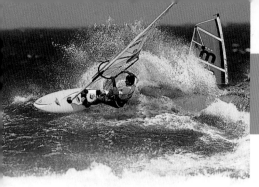

高階技巧

對多數風浪板玩家來說，中度的風況下就可以有足夠的樂趣，但對那些追求刺激、熱衷競賽的玩家來說，進階的風浪板玩法才是他們唯一的生活樂趣。

競賽型

「國際風浪板協會」（International Funboard Class Association）由43個國家所組成，每年舉辦多場業餘的競速賽，任何想獲取國家級排名的選手都可以參與。

「職業風浪板協會」（Professional Windsurfing Association，簡稱PWA）是競速賽的指標。它每年安排數站的世界巡迴賽，同時尋找最佳的風浪競賽場地。比賽分成男子組與女子組，還分多種技能領域，有競速、浪區和花式。選手可以在不同領域中獲得積點，同時分到總獎金達2百萬美金的獎賞。比賽每年約有10到15個場地，以方便不同技能領域的競賽者角逐。這是真正跨全球的賽事，涵蓋巴西、加勒比海和歐洲等地區，最後巡迴站則回到夏威夷茂宜島的浪區。

競賽選手

只有全球排名前250名的選手可以參與PWA，但所有選手並不是每一站都會參賽，有些選手只專門參加特定領域的比賽，如競速、浪區及花式。一般來說，體型較大的選手偏愛競速賽，而浪區比賽則由體重較輕的選手獲得優勢。每一個領域有其個別的冠軍，但要成為世界冠軍，你必須在所有領域中勝出。要成為世界冠軍是非常不容易的，至今只有3個人得到這個頭銜：羅比奈許（Robby Naish）蟬聯了5年，之後的畢昂達可貝克（Bjorn Dunkerbeck）更蟬聯高達12年之久，而近年來的世界冠軍則是凱文彼特查德（Kevin Pitchard）贏得。

室內風浪賽

室內風浪賽是PWA的一個特殊賽事，在一個長90公尺的超大泳池內舉行。16位選手在池子範圍內競賽，以爭取最後的4人賽。每個選手輪流從40度的斜面滑入由風扇產生的30節的人造風中，在有限空間內完成高速轉彎。每一場賽事不超過1分鐘，但需要體力與技巧的全心投入。斷板和受傷很常見，即使泳池周圍設有保護墊，但選手往往會有出乎意料的出場路徑。

參賽者在PWA世界巡迴賽中表演高難度的動作時，通常會吸引許多熱衷玩家的目光。
右圖　一位職業選手做出一個另人屏息的高難度動作。

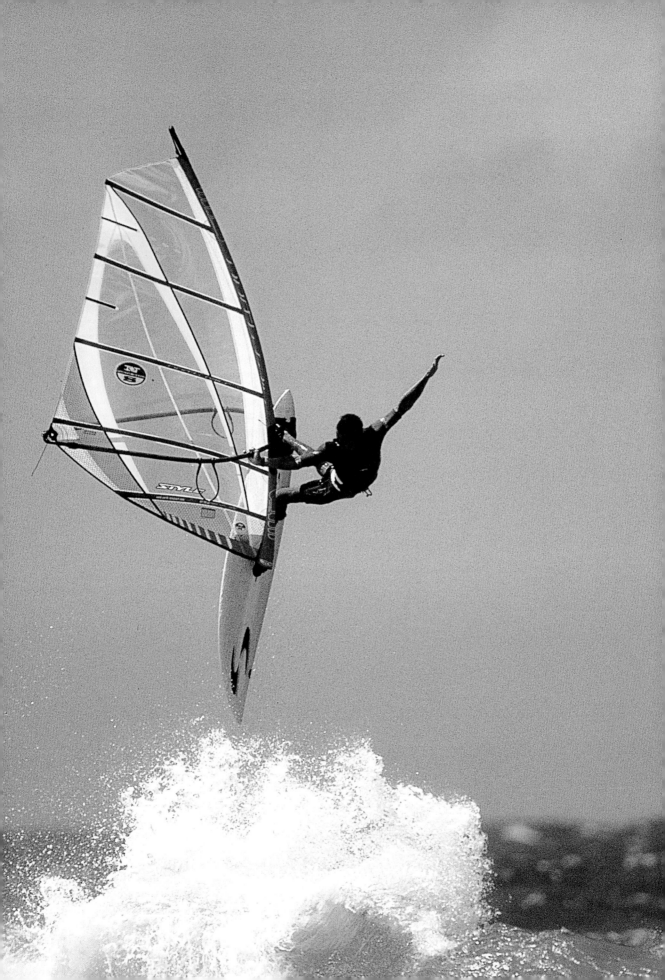

冠軍

畢昂達可貝克（Bjorn Dunkerbeck）

身高160公分，體重將近90公斤。他的體能使他在競速中保持領先，尤其是在嚴苛的條件下。結合穩定的技巧表現、完美的體能與控帆能力，使他在其全盛時期有不敗的地位。

羅比奈許（Robby Naish）

13歲時贏得第一個世界冠軍，當時就可明顯看出他將是個傳奇。他參與當時夏威夷開發浪區風浪板運動的先驅者行列，隨著職業生涯的發展，他創造出許多動作與極限表現，很快地成為風浪板界的運動明星，至今仍為風浪板迷的偶像。他因自創的創意動作成名，以他為名的板子與帆組，也是現在這個運動的代名詞。

凱琳賈姬（Karin Jaggi）

來自內陸國家瑞士，看起來似乎不像是會孕育出風浪板世界冠軍的環境，但她在1998年贏得世界女子冠軍，把瑞士推上勝利的名單中。她以堅定的決心與體力成為世界知名的女子風浪板玩家，擁有浪區、競速等領域的多項頭銜。她同時也以許多瘋狂的招牌動作像是Push loop、Vulcan及單手table tops等動作聞名，目標是完成女子的第一個前空翻兩圈動作。

羅比奈許

畢昂達可貝克

凱琳賈姬

競速

總共有兩種競速方式：長程繞標賽（course racing），此類競速一般在風力達8到20節下進行；曲道競速（slalom），這類競速則是在風力超過20節下進行。

長程繞標賽

這類賽事一次最多可有64位選手依固定標記的浮標繞行。與帆船比賽相似，參賽者須頂風與順風航行，經常需要完成數個戰術性的航次，比賽時間可達半個小時。為充分應用微弱的風況，參賽者採用浮力較大的小板與帆面高達10公尺的帆組來航行。

曲道競速

曲道競速一般相當激烈而且快速。它快速完成數個為時幾分鐘的航次，每次有8位選手在一連串的浮標裡急速繞行。此為緊逼，速度高達50kph（30mph）的賽事，而且還有許多擁擠的近岸順風轉

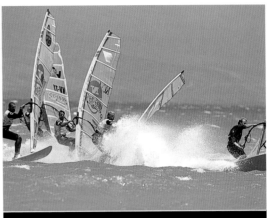

成功完成高速下的曲道競速需要膽識與操控力，一個轉彎的小失誤可能造成災難性後果。

來娛樂觀眾。它屬於淘汰賽，由初賽航次取前四名進入到下一個航次。主辦單位會選擇在強風下，甚至有浪的地點來比賽，所以選手一般都選擇用較小帆面與浮力板。

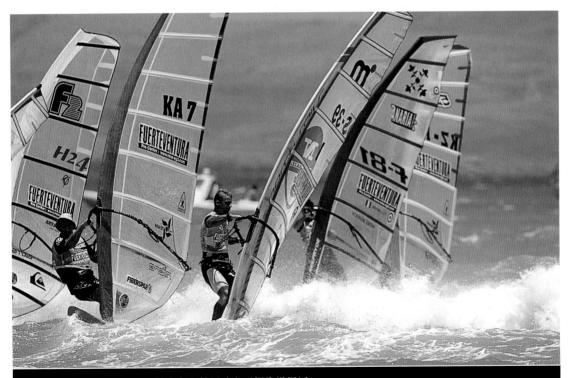

固定的行進路徑，使得許多競賽者在航行時會互相靠得很近。

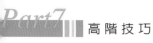

浪區比賽

　　浪區比賽是結合板子本身就有的衝浪特性與帆的力量而來。這是風浪板競賽中最極限的賽事，常常在世界著名的巨浪地點裡舉行。參賽者約有12分鐘的時間來完成「騎浪」與「跳躍」的動作給裁判評分。創新、風格以及對浪況的因應是評分的標準。

　　騎浪動作部份，目標是在同一個浪壁上進行越久越好的動作，上浪轉回前，越接近浪頭崩塌點越好，同時完成一連串驚險、曲折的上下航行。航行出浪區，選手需利用浪進行跳躍動作，目標是彈射到空中達12公尺以上。更極限的浪區參賽者也經常展現許多完美操控的動作，如浪上360度旋轉、空翻，以及其他抗拒地心引力的動作。

花式比賽

　　花式比賽在1998年左右由PWA引進，允許玩家除了在巨浪外還可以展現他們操控板子與帆的才能。花式賽事使得比賽開拓出許多以往沒有開發的水域地點，例如內陸水域，同時也展現無止盡的轉帆、旋繞以及和滑板相似的動作。評分是依照動作的難易程度、流暢度與風格來決定。

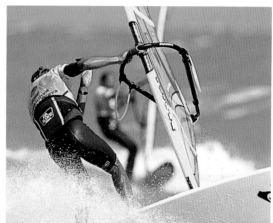

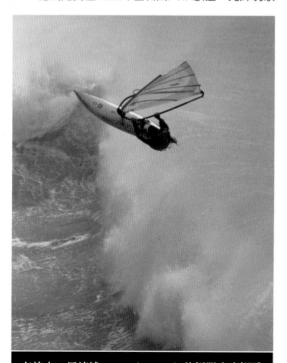

在浪大、風速達50kph（30mph）的極限高度裡跳躍，浪區比賽可能不適合一般程度的玩家。在相當高的需求性和特殊性下，浪區更需要玩家有超乎一般人的全心投入。

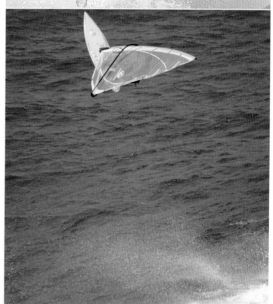

上：花式風格並不需要依靠良好的浪況，因此它成為目前流行的內陸水域運動。
下：浪區競賽的超高度跳躍需要完美的控制，這要有專家般的操控技術。

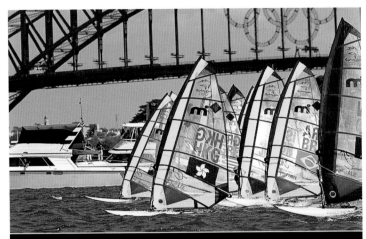

奧運選手使用的是標準的板型，和競速型的裝備比較起來，較重於技巧性和策略性的運用。

高速紀錄

　　追求新挑戰與打破新紀錄的衝動，已領導全球風浪板運動向前推進，並持續追求更快的速度。一項特別的賽事通常在強風下，而且使用最大的帆來測速，但超過45節風的高速紀錄已經被打破了。

奧運風浪板

　　風浪板運動於1984年成為奧運的比賽項目之一。不像PWA職業競賽，其為單一設計（one-design）的類型賽事，選手使用完全相同規格的板子與帆組（奧運委員會也在考量改變規格需求來因應近年來的運動發展）。選出國家代表隊可說是非常激烈的競爭，因為每4年僅選出一位。由於奧運也是屬於長距離繞標賽，所以極需要策略，而且有專業型的奧運選手花多年的訓練就是為了控制到最佳的體態。為贏得奧運金牌，選手需要非常健康，而且體重最好是70公斤，這也就是為什麼許多重量超過的PWA選手通常不會參加的原因。

跨大西洋賽事

　　由PWA籌劃舉辦，這個很特別賽事是來測試終極的耐力與毅力，參賽者須跨越大西洋4000公里。第一屆比賽在1999年，參賽者由加拿大出發航行至倫敦。2000年則由葡萄牙航行到巴西，但援救船隻卻認為無法因應這種航行條件而被迫終止比賽，但對於風浪板選手來說卻不是什麼大問題。

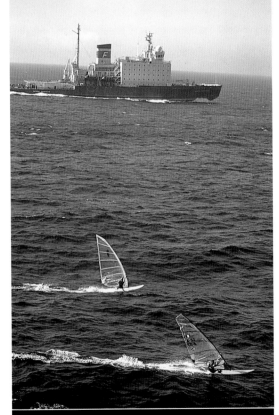

1999年的風浪賽事橫跨大西洋，這個超大水域可能比其他競賽項目更具挑戰性。

乘 風破浪

從風浪板運動得到的樂趣決定在數個元素，而這些都是可由你掌控的。首要的是隨時記住「安全第一」，以及其他如天候狀況、個人能力、因應技巧和裝備的品質與狀況。

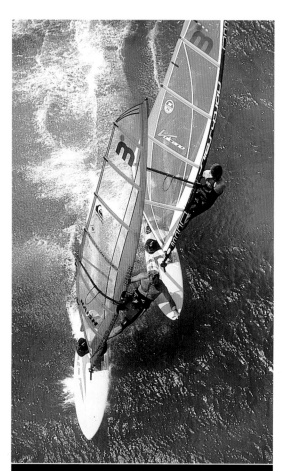

上圖　與他人一起航行會有比較多的樂趣，但並不建議如上圖航行得這麼近，安全仍是第一。

右圖　風浪板是一項很個人的運動，但一個人玩時更需注意可能潛在的危險。

安全第一

一些你需要知道的主要自救原則可參考第27頁，但你需要額外留意緊急狀況，使你在水上與上岸時都能更享受這項運動。在水上，你還是無法避免會遇上障礙，而且因為安全上的考量，甚至有可能會撞上其他水上活動者，尤其是新手，所以你最好讓自己熟悉急救方式。為了讓自己更能投入運動的冒險層面，你也需要懂得飲食控制與輔助運動的要訣，讓你隨時保持在最佳的體能狀況而更能得到樂趣。

航海規則

風浪板運動多數是在開放性的水域進行，你不免會遇上其他航行船隻，雖然「具動力的船隻應禮讓風帆」，但事實上，最好還是與這類商用船隻保持距離。它們沒有像風浪板那麼靈活，而且不容易減速或停止。漂到船隻航道是非常嚴重的議題，因此你不應該小看它的嚴重性，所以必須避免。

你也可能會遇上其他風浪板玩家與較低的動力船隻，與它們相撞仍會有相當的危險，而且可能會有非常昂貴的代價。

保險

極度建議風浪板玩家要保第三責任險。若你的裝備是租的，先檢查套裝組中是否包含保險項目。假如是你買的裝備，保險保的則可能是其他風浪玩家對你裝備的損害。一間好的風浪板店應該會推薦你這項服務需求。

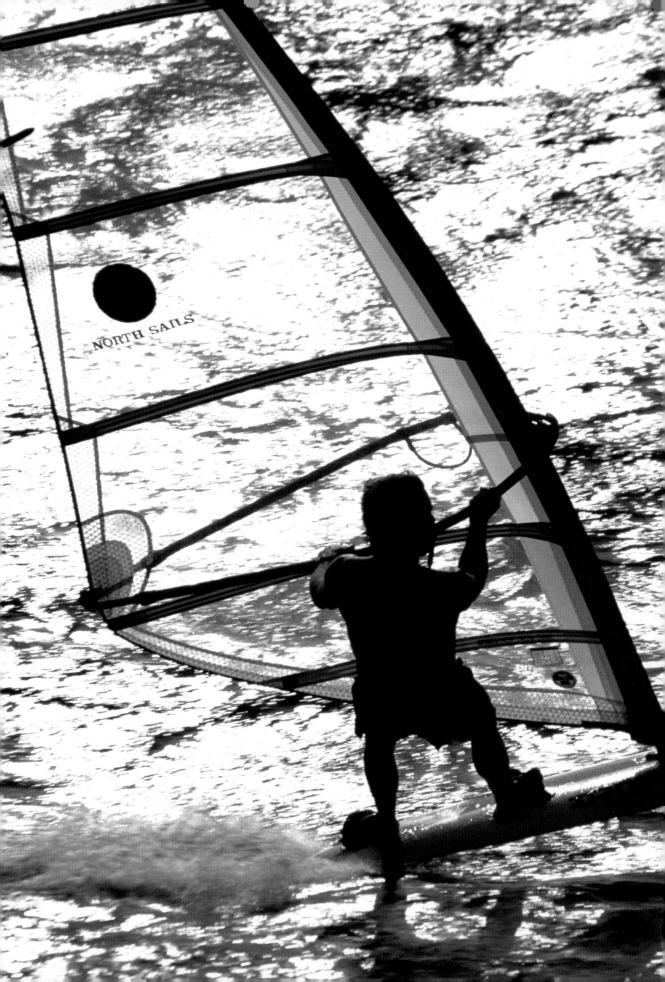

這風浪板玩家正在左舷。

這風浪板玩家正在右舷。

左舷

左舷航行是當風朝你板子的左邊吹來,而你的左手在操控桿前方。假如你是這樣航行,遇到對向來的玩家時,你需要讓行。若兩個人航行在同一個航向,位於上風處的玩家超越時需與下風處者保持距離。

在浪區玩時則不受此限,而是往外出浪區的玩家應該給予進來、正下浪的玩家們優先。

右舷

右舷航行有優先行的權利,這是當風朝你板子的右方吹來,而你右手在操控桿的前方時,向著你航行來的人應該讓你先行,所以你應該保持原來的航行方向,因為對方有義務轉開讓行,但這須要期望對方也懂得這航海規則。假如他沒有動作,你應該大聲喊「Sartboard tack」,這很正式,他們應該會了解你的意思。

無論你是一個人玩、競賽或是休閒,都要留意基本的水上航行規則。

適當使用掛鉤衣不但能提供舒適的航行，同時可以有安全效益。掛鉤衣夠合身的情況下，可確實知道行進時能保持一定的穩定度。當你用力往後傾，拉緊掛鉤繩時，可能會感覺掛鉤衣有些微鬆，但可些微的移動是確認穿戴合適的方法。

■ 先約略定位你掛鉤衣的位置，使用腰帶先固定緊。掛鉤衣形式會決定鉤子的高度，而鉤環大約應在你肚臍左右。

■ 先綁緊腿上的帶子，但不要過緊而影響血液循環。這可以使你在綁緊腰帶時不會使掛鉤衣往上提。

■ 最後最重要的是拉緊掛鉤衣上的帶子，使它盡可能貼近你的身體。若你的掛鉤有快拆的設計，先拉緊後才把快拆環扣上。

■ 若你的橫桿會碰到兩邊的扣環而無法再拉緊，那應該買短一點橫桿的釘子。

■ 下水後帶子會變得再鬆一點，所以你會需要再做調整。

連身式掛鉤衣提供肩膀與腰部的支撐。

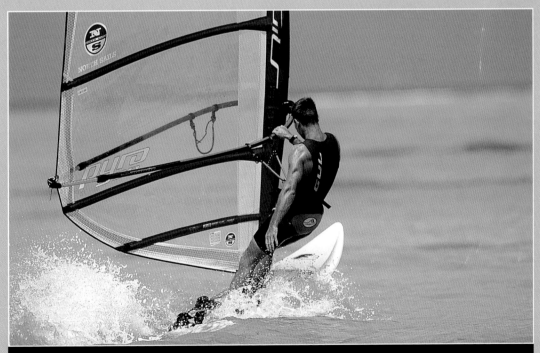

剛開始需要摸索一下掛鉤繩的位置，但隨著經驗累積，你會越來越容易使用掛鉤繩，而且輕鬆地以單手航行。

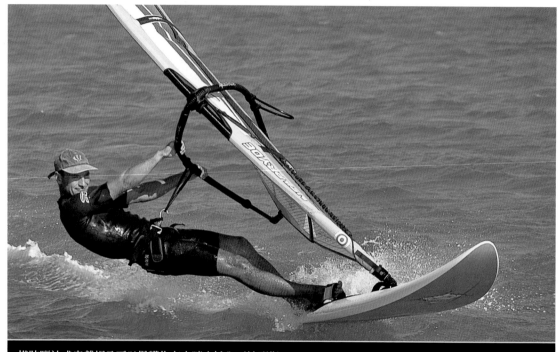

搽防曬油或穿戴帽子可以保護你在空曠水域內不被曬傷。

急救

對於休閒性質的玩家來說,受傷的機會其實不高。避免超過你的極限,否則會有瘀青與撞傷。而專業玩家在嘗試空中動作則可能會有受傷、掉落或捲入崩塌的浪中造成扭傷腳踝的風險。

緊急狀況

若你看到有人處於痛苦的狀態,應該問他是否需要幫忙並通報緊急救助單位。這時你要讓自己熟悉國際通用的救難手勢(參考26頁)。

曬傷

最常見的傷害可能是曬傷。當你在涼爽的風況與清涼海水下更是不易察覺到自己已經曬傷,所以建議使用高防曬係數的防曬油。市面上有很多防水乳液等可以提供合適的保護,而戴帽子也是選項之一,但你需要把它綁緊。

失溫

失溫的嚴重性遠高於曬傷,尤其對航行在寒冷環境下的玩家。只要你花相當多的時間在水上,失溫的可能性都是存在的。這尤其常見於被救起的玩家上,即使在涼爽的天氣也一樣,假設自己不需要穿防寒衣都不正確,因為你會發現它可以救你一命。

飲食

風浪板運動是需要相當多體能的,因此你的飲食習慣會影響航行的表現。當你知道自己將要花很多時間航行時,前一晚就應該先吃可以提供你很多能量的食物,如碳水化合物(米或麵食)。更重要的是,在中間休息時應喝足量的水,這可以使你航行時數更長。如果你是在比較熱的環境下玩,每日應該喝的水不能少於2到3公升,而且休息時也可補充一些點心來增加能量。

補助運動

即使你只能在週末假日才能玩風浪板，平常保持良好的體能狀況也可使你玩得盡興，同時加速你的學習曲線。假如你平常持續進行如圖片中出現的補助運動，或一些有氧運動，例如騎腳踏車、游泳、走路或慢跑等，就表示你有所準備了。

但你若要從事以前沒有做過或一般性的進行運動，也可先諮詢專業物理治療師，請他給予建議是否適合從事。

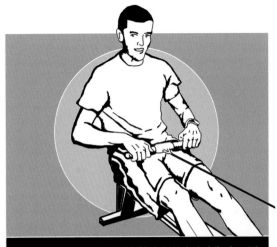

許多職業選手會使用划船機來訓練上半身肌力，同時進行有氧訓練運動。

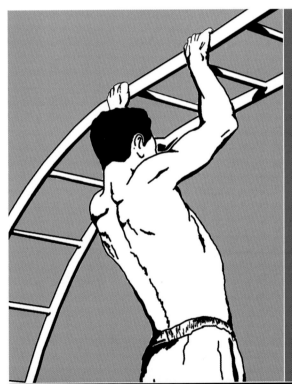

拉單槓也可訓練你在水中玩的持久力，若你發現無法完全把身體整個拉起，可先墊一個板凳在腳跟前來分攤一些力量。

訓練你的前手臂、手掌與手腕，你可以用一個舊的操控桿綁著一個約1.5公尺的繩子，繩子另一端綁一個0.5至5公斤左右的重物。手臂打直或彎曲90度，以手掌旋轉把重物由地上捲起。

風與氣候

能了解並解讀氣候改變對風的影響，可讓你能事前規劃要玩的地點與風況，以避免危險。

了解風的模式

風是由地區的大氣壓力差所產生。氣象圖以等壓線來顯示這之間的差別。高壓區的等壓線條較寬鬆，而等壓線越密的區域則表示是低氣壓地帶。高壓系統移動較慢，表示風較小，氣候穩定。低壓系統相對的移動較快，同時帶進熱帶地區的暖空氣與寒帶地區的冷空氣。等壓線特別密集的區域即形成所謂的鋒面，若天氣圖看起來像個標靶圖，表示你將可期待一個有風的日子。

風一般與等壓線移動的位置一樣，北半球的風是循著低氣壓系統的等壓線的做逆時鐘方向旋轉，而南半球則相反過來。

區域內若有較無法預測的鋒面與低氣壓系統，表示你會需要等待或尋找其他的替代風。現在有些熱門的地點會有電話詢問專線，或及時的網路攝影來提供資訊給遠方的玩家參考。

信風與熱對流風

信風算是最可靠穩定的風，這也就是造成加勒比海域或夏威夷如此受歡迎的原因。另一種風是熱對流造成的「海風」，這是因為海面與陸地熱對流速度的差異造成。當陸地因炎熱而使空氣往上升，海上較冷的空氣則會流向陸地來補充這上升的空氣。這種情況一般會發生在很熱的地點，例如地中海的仲夏，早晨風還很小，但中午過後風就會變得很大。同樣的對於水溫很低的湖泊或河流也會有這種現象。

潮汐、海流和地區條件

潮汐全球不相同，北歐地區潮汐可相差數尺，而在加勒比海域可能只有幾公尺。潮汐差別是受到月球引力牽引造成，所以潮汐變化約12個小時做一次循環。潮汐差別的拉力加上風的力量可使得海上浪況相當具有挑戰性。

有些地點受到潮汐差別的異影響甚大，當潮退時會把海底部岩石全部暴露出來，玩家需要查詢每日的潮汐時刻表。

對於地區潮汐與海流以及當地地形，如山岬、河口、或海底障礙物等要保持警覺，這也就是最好是去有很多人的玩點玩。

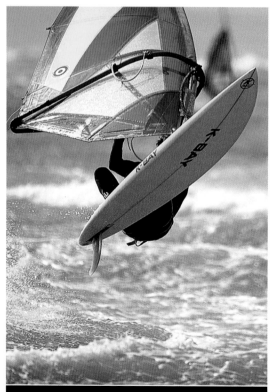

在強風下玩風浪板可能會有相當的危險性，所以本身要有達到一定程度的專精才能從事。

蒲福風級（Beaufort Scale）

級數	風速(節)	說明	浪高	海上	陸上
0	0-1	平靜	0	平靜如鏡	煙垂直向上
1	1-3	微弱空氣流動	0.1公尺	有波紋無白波	風向可由煙的方向判別，但風向標不受影響
2	4-6	輕微微風	0.5公尺	小波但不會崩碎	風向標受風轉向
3	7-10	柔和微風	1公尺	大波，小崩碎白波	明顯樹枝與樹葉擺動
4	11-16	中度微風	2公尺	小浪有固定白浪	樹幹擺動，紙屑灰塵飛起
5	17-21	舒爽微風	3公尺	中度浪且較長，有多處白浪	小樹搖動，內陸水池有小波
6	22-27	強度微風	4公尺	大浪與大面積白泡區，而且有飛濺水花	大樹明顯搖動
7	28-33	幾近強風	5公尺	紊亂海面，水花整排吹起	樹搖擺，頂風行走困難
8	34-40	強風	6公尺	相當高的浪，浪頭開始吹散	樹幹吹落，頂風行走非常困難
9	41-47	強烈強風	7公尺	高浪有明顯白泡區，浪頭吹散紊亂	房屋結構如瓦片煙囪吹落
10	48-55	暴風	9公尺	非常高的浪，浪頭掉落形成大面積白泡區，浪面擾動	樹連根拔起，房屋結構嚴重受損

全球風浪板玩點

風浪板玩家跑遍全球：從內灣的維京群島（Virgin Island）、斐濟到風景優美的歐洲湖泊。事實上，只要你可以找到一片寬廣的水域、足夠的風與日照，幾乎一定會看到風浪板玩家。

熱門玩點

有些玩點因為完美的條件與設施聞名，吸引全球數以千計的玩家旅行到那個玩點。有些則因浪與強風的限制出名，方便測試的專家們。但有些則具有廣泛的條件，相當適合所有玩家。在部分玩點，你可以看到經驗老道的玩家在玩浪，下風處不遠則有初學快樂地練習基本技巧。

全球有許多專門規劃並提供風浪板假期的玩點，提供教學與裝備租借。國外則有專業的風浪板旅行社可以提供更多相關的資訊。

跟著風跑

有些地方整年都有風，有些則是特定季節才有風。

■ 信風強勁的玩點如夏威夷與加勒比海則是終年有風。

■ 對流風是因陸地炎熱造成空氣往上升，海上較冷的空氣因而流向陸地來補充上升空氣所造成。義大利嘉達（Garda）、美國哥倫比亞峽谷與舊金山灣就屬這類玩點。

■ 希臘維斯理基（Vassiliki）海灣受到山脈圍繞，下午受到由山上落下，稱為「Eric」的高速風的效應影響，因此被定位為是可以在遠離海灣處挑戰微風的玩點，而高手則集結在數哩外的上風處。

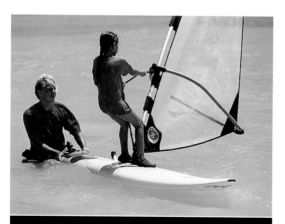

風浪板渡假中心可以提供教學、設備與建議，尤其對於初學者而言。

有些風浪板中心結合帆船中心，這類中心在地中海一帶有很多，也都很適合初學者。

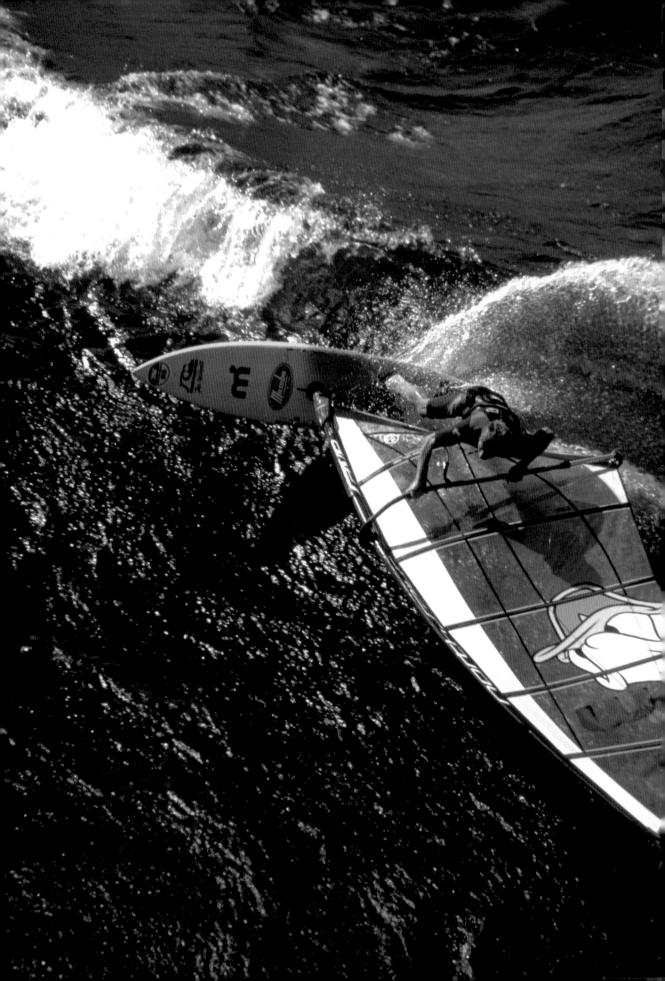

在寒冷而且風大的海邊還是可以非常好玩，這是北歐許多觀衆正在欣賞世界盃比賽。

北歐

幾乎所有北歐國家都有許多適合的風浪板玩點，但有很多強風狀況是因為不穩定的氣候系統造成，這也表示溫度都很低，尤其是在秋天到冬天這段期間，所以防寒衣是必備的。

地中海

地中海海岸線提供一個很廣泛的風浪板渡假地點。沿著海岸有將近數百個風浪板學校與出租中心，相當著名的也包括很適合初學者的希臘維斯理基海灣。著名的世界盃強風比賽地點達利發（Tarifa）、希臘的卡帕索斯（Karpathos）是全球強風的地點之一，所以不是學習基本動作的玩點。其他熱門的還有希臘的羅得斯島（Rhodes）、考思島（Kos）、薩丁尼亞北部（Northern Sardinia）、帕羅斯島（Paros）與克里特島（Crete）。

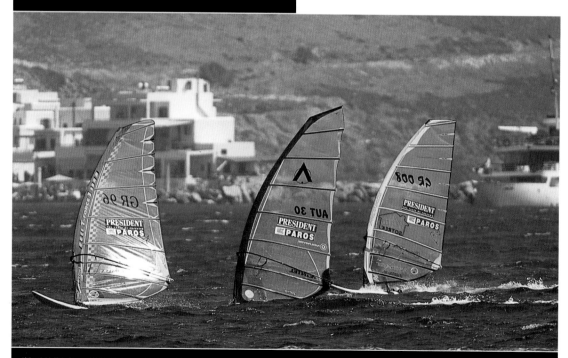

溫暖的陽光、蔚藍的海是所有風浪板玩家的夢想地點，地中海與加勒比海域的很多地點已成爲很熱門的玩點。

埃及

1990年開始發展成為許多歐洲人常去的熱門風浪板渡假聖地。由於沙漠的熱度，使得自4月到10月間吹著極度穩定的風，而從11月起到隔年的3月還有穩定的溫暖風況。熱門的地點包括達哈伯（Dahab），位於西奈半島（Sinai Peninsula）的明月海灘（Moon Beach），以及位於紅海的赫爾格達（Hurghada）與薩法加（Safaga）。

加那利群島

加那利群島由7個島組成，位於非洲北方，確確實實是風浪板樂園，尤其是當中的大加那利島（Gran Canaria）、富埃特文圖拉島（Fuerteventura）、蘭索羅特島（Lanzarote）及特內利非島（Tenerife）。這些島嶼有時會同時舉辦世界盃賽事，並提供廣泛玩樂的資訊。

大加那利島為著名世界冠軍畢昂達可貝克的家鄉，以有強勁的風況和玻索（Pozo）海灘著名，這裡散佈著卵石，夏季吹著50節風，每當PWA賽事時，可以看到所有選手嘗試高達9到12公尺的高空跳躍，以及兩圈前空翻等動作。

富埃特文圖拉島北方有極好的浪況，而許多有很多競速紀錄的是索達文多（Sotavento）海灘。其鄰近島嶼如特內利非島（El Medano）與蘭索羅特島（Las Cucharas）則又提供不一樣的浪況。

許多租借中心都在海邊，可直接走去。

南非

南非擁有美麗的長海岸線，已成為新興、11月到3月的風浪板玩點。熱門的玩點如在布魯堡（Blouberg）的桌山灣（Table Bay）浪區以及在西岸的蘭格班（Langebaan）平水區。

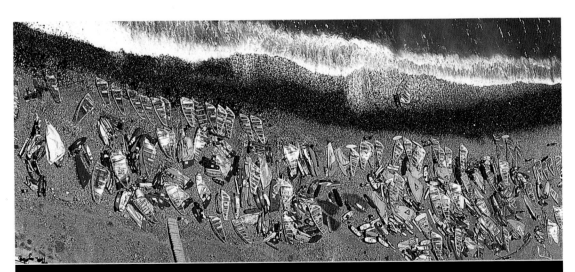

熱門的玩點有時會相當擁擠，尤其在競賽期間，同時也會有很多觀眾。

加勒比海域

溫暖的海水、穩定的信風與輕鬆的心態，已使加勒比海域成為一系列相當著名的風浪板玩點。從北邊的委內瑞拉（Venezuelan）一直到較平靜的維京群島、馬格麗塔島（Margarita）、阿魯巴島（Aruba）、波內赫（Bonaire）、巴貝多（Barbados）、安地卡（Antigua）、多巴哥（Tobago）、多明尼加共和國（Dominican Republic）、維京群島及波多黎各（Puerto Rico）等玩點都有近海的租借中心。北部島嶼在4月到9月有較可靠的氣候狀況，後半年風則移到南部的島嶼。

美國

一個面積廣闊的國家，要找到適合每個人口味的玩點非常容易。最熱門的點像東岸的哈特拉斯角（Cape Hatteras），包括浪區與平水區。西岸的則有舊金山金門大橋與惡魔島（Alcatraz）。其中令人印象深刻的是哥倫比亞峽谷，它可說是很特殊的點，河水流的方向剛好與風向相反，可以玩一整天不用擔心被飄往下風處。

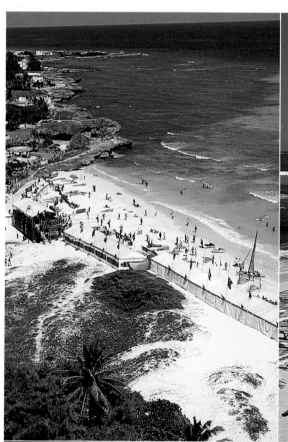

加勒比海有很多近海的風浪板租借中心，可以提供給職業與業餘的環境下使用。

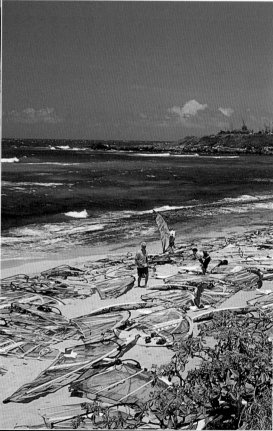

每年有數以百計的觀眾湧入夏威夷赫皮卡（Hookipa）海灘來觀賞嘆為觀止的浪區比賽。

夏威夷天堂

　　假如要選一個風浪板的聖地，可能就要屬夏威夷群島中的茂宜島（Maui）。超級可靠的信風條件，使它成為全球許多風浪板職業選手的訓練場地。比較溫和的海灘如北邊的Kanaha 海灘公園以及南岸的Kehei，尤其從4月到9月這段期間。當冬季浪開始往島嶼推時，淺淺的珊瑚礁使浪可拱的相當高。最有名的算是赫皮卡海灘，而離8公里處著名巨浪區Jaw，可能只適合給那些無懼的極限玩家。

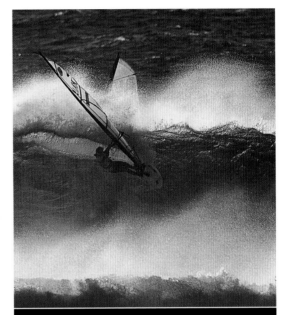

澳洲有著名的平水區域，而在西部澳大利亞則有許多著名的浪點。

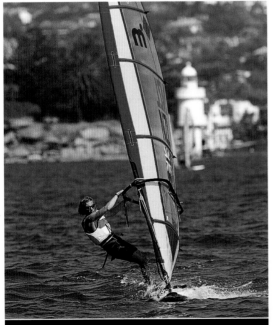

圖為2000年雪梨奧運，紐西蘭國家代表。

澳大利亞

　　澳大利亞可能跟其他國家一樣有許多玩點，但由於領土的廣闊與人口稀少，使得有許多海岸可能都還沒有被開發出來。西部澳大利亞海岸擁有許多著名的玩點，包括：傑拉爾德頓（Geraldton）、蘭斯林（Lancelin）及瑪格麗特河（Margaret River）。比較可靠的風況是在11月到4月之間，而且西澳洲玩點比較不會那麼擁擠。

紐西蘭

　　紐西蘭是一個風浪板人口最不密集的玩點，對於初學者與中級玩家而言，威靈頓（Wellington）是一個著名的平水玩點。較有經驗的玩家會去塔拉納基（Taranaki），位於北島的西南方。

台灣風浪板玩點

　　台灣四面環海,因此有非常多的風浪板遊玩勝地,遍佈整個台灣島。出去遊玩,最重要的莫過於安全,快樂出門,平安回家!儘管是在地人,也千萬不可輕忽了。當我們準備下水玩時,尤其是在陌生的水域,一定要先清楚了解當地的海象特性,包括風況、潮汐、地形(暗礁)、潮流方向與速度及漲潮特性,而且一定要攜伴出航及準備好安全裝備(救生衣和急救箱),千萬別單槍匹馬去玩。

■北部地區:福隆、淡水、下福、觀音。
■中部地區:竹南、苑裡、大安、台中港、鹿港。
■南 / 東部地區:台南、西子灣、墾丁、花蓮、台東。

下福

環境說明	優點	缺點	地點索引
■林口發電廠旁邊。 ■最佳風向角度冬天為東北風(45至70度),常用帆的大小為3.5至5公尺,夏天風向最佳為西南風(220至240度)。	■冬天是愛好挑戰大浪者的天堂。 ■夏天吹西南風,水面無浪,適合競速。	■冬天須注意潮水,乾潮前後一小時較適合。 ■冬天浪大,初學者不宜。	■台北→八里→北濱→林口發電廠→下福。 ■台北→北一高→林口→林口發電廠→下福。

竹南

環境說明	優點	缺點	地點索引
■竹南龍鳳漁港以南,假日之森海濱。 ■最佳風向角度為東北風(30至60度),東北季風時,常用的帆大小為4至5公尺,西南氣流時,常用的帆大小為4至5.5公尺大小的帆。	■適合浪區初學者及進階程度玩家。 ■浪況溫和,浪高適中。 ■潮差很短,海流小,安全性高。 ■有停車場,盥洗設備,烤肉區等。 ■有專屬風浪板中心提供交學、器材租售、餐飲及民宿等服務。	■初學者訓練不宜。	■台北→北二高→竹南交流道下→龍鳳漁港→假日之森。

鹿港

環境說明

■鹿港彰濱工業區內海，
彰化漁港預定地。

■最佳風向角度為東北風
（40至70度），在冬天東
北季風吹來時可用到3.5
至5.5公尺大小的帆，夏
天西南氣流則較適合初
學者練習。

優點

■適合初學者。

■愛好平水急速航行
者。

■喜好強風及花式動
作練習的好場地。

缺點

■需自備淡水沖洗。

■缺乏盥洗設備。

地點索引

■台北→中山高→彰
化交流道下→鹿港
→彰濱工業區鹿港
區直行到底。

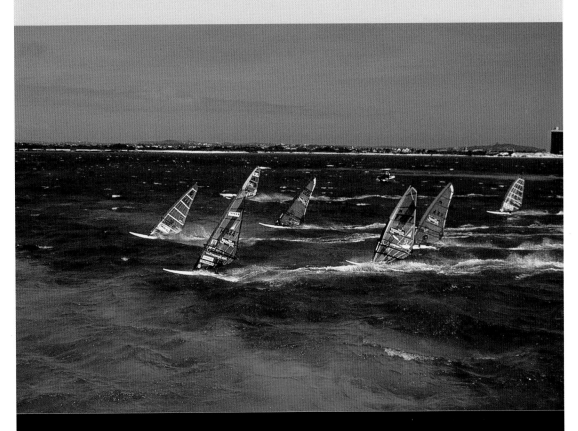

許多風浪板玩家會追著風環繞全球。

專有名詞

All-round：全方位功能的板子與帆組適用於一般的休閒者。

Batten：用來支撐維持帆形的碳纖維或人造纖維管子，又稱帆骨。

Beach start：水中起帆，基礎的起帆方式，可避免板上拉帆。

Bearing Away：控制帆往下風處航行。

Belly：帆面彎曲的弧度。

Blasting：正側快速航行。

Broad reach：處於正順與正側之間的航行角度，是船板航行最快的角度。

Bouyancy aid：幫助你在水中浮起的裝備，如救生衣。

Carve gybe：以小板快速航行的方式，即順風轉彎的技巧。

Clew：帆尾繩圈到操控桿尾部的區域，又稱帆尾或帆耳。

Cringle：帆上用來固定的金屬穿環。

Catapult：玩家受陣風而被往前彈射的現象。

Centre of effort：帆的平衡點，受風力量最集中的點，即風壓中心。

Cross-shore：風往岸邊吹，即風由側向吹過海岸。

Dagger board 中央板，常用於長板上以協助初學者容易往頂風處航行。

Dead downwind 又稱為大側順，風從板子的最長邊吹過，這時玩家需要把帆直立於面前。

Downhaul：連結帆底和桅桿基座的繩子，現代的設計還有滑輪，讓玩家可以輕易拉緊這個連接點。

Downhauling：拉緊連結帆底和桅桿基座的繩子，使帆形能夠呈現出來。

Eye of the wind：風正吹過來，最準確的方向。

Foot：帆底部最下緣處。

Footsteer：透過腳壓板緣來轉向。

Flat：常用來形容帆綁法的名稱，一個Flat的帆表示把力量卸掉。

Freestyle：指靈巧地轉帆與板子的花式動作統稱。

Flare gybe：以踩板尾來完成緊湊的順風轉動作。

Grunt：一個用來幫助拉緊Downhaul或其他繩子的工具。

Gybing：轉向的方式，板尾通過風吹來的方向，又稱順風轉。

Harness：掛鉤衣，分成胸式、腰式與座式。

Head：指帆的頂部。

Hull 基本板組，不包括帆。

Leech：帆延伸出來的外緣。

Leeward：下風處。

Luffing：把板子往頂風處緊貼風的角度航行。

Mast track：板子上與萬向接頭相接合的軌道，又稱桅桿基座。

Outhaul：用來連接帆尾到操控桿尾部的繩子，假如帆是outhauled表示這繩子有拉緊。

Out of the turn：無論是順風轉或逆風轉，在180度轉向之後，往轉過去的方向看去，是可讓玩家更有警覺性的一個動作。

Planing：通常指快速滑行時，使船板逐漸浮出水面的動作與時間點。

Powered up：通常指快速滑行時，帆有受足夠的力量來支撐玩家體重並持續航行。

Rake：把帆組往板尾傾斜的動作，會使板子往上風處航行。

Reaching：與風呈90度角度航行。

Sailing pretty tight：很緊地往頂風的方向行駛。

Sailing quite broad：以大側順的方向航行。

Set：說明綁帆的動作，例如調整downhaul與outhaul來控制帆形的受風大小。

Sheeting in：把帆尾向板子中央線收入的動作，這通常會使帆增加受封面積來加快航行速度。

Slalom：以小板快速航行的繞標賽通稱。

Spreader bar：連在掛鉤衣上的金屬掛鉤組，分散玩家掛鉤衣上所承受的拉力。

Tack：把板子轉180度，板頭通過風吹來的方向，也就是逆風轉。

Uphaul：起帆繩，用來把帆拉出水面的繩子，完成板上起帆的動作。

Water start：利用風的力量，使帆面受力來把人拉出水面的技巧，又稱水中起帆。

Windward：板子朝著風方向的那一面，也就是上風處。

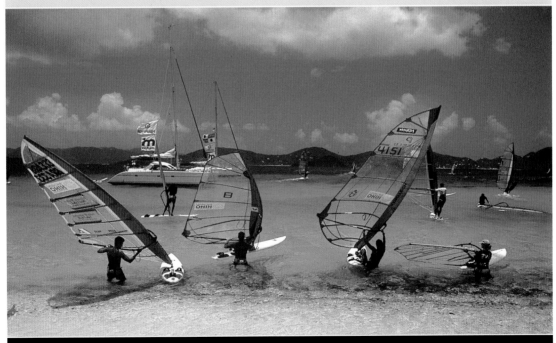

對熱衷的玩家而言，很少有其他水上活動比風浪板更刺激好玩。

風浪板 Wind Surfing 寶典
駕馭的入門指南與技術提升

作　　者	賽門‧包霍夫特（Simon Bornhoft）	
譯　　者	蔡岳達	
發 行 人	林敬彬	
主　　編	楊安瑜	
編　　輯	蔡穎如	
內頁編排	洸譜創意設計	
封面設計	洸譜創意設計	
出　　版	大都會文化事業有限公司　行政院新聞局北市業字第89號	
發　　行	大都會文化事業有限公司	
	110台北市基隆路一段432號4樓之9	
	讀者服務專線：（02）27235216	
	讀者服務傳真：（02）27235220	
	電子郵件信箱：metro@ms21.hinet.net	
	網　　　　址：www.metrobook.com.tw	
郵政劃撥	14050529 大都會文化事業有限公司	
出版日期	2007年06月初版一刷	
定　　價	260 元	
I S B N	978-986-6846-09-0	
書　　號	Sports-03	

Metropolitan Culture Enterprise Co., Ltd.
4F-9, Double Hero Bldg., 432, Keelung Rd., Sec. 1,
Taipei 110, Taiwan
Tel:+886-2-2723-5216　Fax:+886-2-2723-5220
E-mail:metro@ms21.hinet.net
Web-site:www.metrobook.com.tw

First published in UK under the title Wind Surfing
by New Holland Publishers (UK) Ltd
Copyright © 2001 by New Holland Publishers (UK) Ltd

Chinese translation copyright © 2007 by Metropolitan Culture Enterprise Co., Ltd.
Published by arrangement with New Holland Publishers (UK) Ltd

◎版權所有‧翻印必究
◎本書如有缺頁、破損、裝訂錯誤，請寄回本公司更換。
Printed in Taiwan. All rights reserved.

國家圖書館出版品預行編目資料

風浪板寶典：駕馭的入門指南與技術提升 /
賽門‧包霍夫特（Simon Bornhoft）；蔡岳達譯. --
初版. -- 臺北市：大都會文化，2007〔民96〕
面：　公分
譯自：Wind Surfing：the essential guide to equipment and techniques
I S B N ：978-986-6846-09-0 (平裝)
1. 水上運動
994.9　　　　　　　　　　　96006874

請沿虛線剪下，對折裝訂後寄回

北 區 郵 政 管 理 局
登記證北台字第9125號
免 貼 郵 票

大都會文化事業有限公司
讀者服務部收
110 台北市基隆路一段432號4樓之9

寄回這張服務卡（免貼郵票）
您可以：
◎不定期收到最新出版訊息
◎參加各項回饋優惠活動

◢◣ 大都會文化　讀者服務卡

書名：風浪板寶典

謝謝您選擇了這本書！期待您的支持與建議，讓我們能有更多聯繫與互動的機會。
日後您將可不定期收到本公司的新書資訊及特惠活動訊息。

A. 您在何時購得本書：＿＿＿年＿＿＿月＿＿＿日

B. 您在何處購得本書：＿＿＿＿＿＿＿＿書店，位於＿＿＿＿＿＿＿(市、縣)

C. 您從哪裡得知本書的消息：
　　1.□書店　2.□報章雜誌　3.□電台活動　4.□網路資訊
　　5.□書籤宣傳品等　6.□親友介紹　7.□書評　8.□其他

D. 您購買本書的動機：（可複選）
　　1.□對主題或內容感興趣　2.□工作需要　3.□生活需要
　　4.□自我進修　5.□內容為流行熱門話題　6.□其他

E. 您最喜歡本書的：（可複選）
　　1.□內容題材　2.□字體大小　3.□翻譯文筆　4.□封面　5.□編排方式　6.□其他

F. 您認為本書的封面：1.□非常出色　2.□普通　3.□毫不起眼　4.□其他

G. 您認為本書的編排：1.□非常出色　2.□普通　3.□毫不起眼　4.□其他

H. 您通常以哪些方式購書：(可複選)
　　1.□逛書店　2.□書展　3.□劃撥郵購　4.□團體訂購　5.□網路購書　6.□其他

I. 您希望我們出版哪類書籍：（可複選）
　　1.□旅遊　2.□流行文化　3.□生活休閒　4.□美容保養　5.□散文小品
　　6.□科學新知　7.□藝術音樂　8.□致富理財　9.□工商企管　10.□科幻推理
　　11.□史哲類　12.□勵志傳記　13.□電影小說　14.□語言學習（＿＿＿語）
　　15.□幽默諧趣　16.□其他

J. 您對本書(系)的建議：

K. 您對本出版社的建議：

讀者小檔案

姓名：＿＿＿＿＿＿＿＿性別：□男 □女　生日：＿＿＿年＿＿＿月＿＿＿日
年齡：1.□20歲以下 2.□21—30歲 3.□31—50歲 4.□51歲以上
職業：1.□學生 2.□軍公教 3.□大眾傳播 4.□服務業 5.□金融業 6.□製造業
　　　7.□資訊業 8.□自由業 9.□家管 10.□退休 11.□其他
學歷：□國小或以下 □國中 □高中／高職 □大學／大專 □研究所以上
通訊地址：＿＿＿＿＿＿＿＿＿＿＿＿＿＿＿＿＿＿＿＿＿＿＿＿＿
電話：（H）＿＿＿＿＿＿＿＿　（O）＿＿＿＿＿＿＿＿　傳真：＿＿＿＿＿＿＿＿
行動電話：＿＿＿＿＿＿＿＿＿　E-Mail：＿＿＿＿＿＿＿＿＿＿＿＿＿＿

◎謝謝您購買本書，也歡迎您加入我們的會員，請上大都會網站www.metrobook.com.tw登錄您的資料。您將不定期收到
　最新圖書優惠資訊和電子報。